摺出故事，摺出
摺紙的奇幻力

看寓言故事
學摺紙

15 個適合親子共讀的經典寓言故事

29 個好學又好玩的可愛動物摺紙

洪新富・柯金樹・趙民華◎合著

來玩動感摺紙！

本書的趣味與特色

這是一本原創的書，它不但是創作者的心血結晶，更是一本市面上少見的創作型摺紙專書。有鑑於坊間大多數的摺紙書，結構重複性較高，摺起來趣味性較低。為改善這種現象，本書創作者多年來致力於鑽研各式摺紙法，才完成這本有超過三分之二以上的作品為原創結構，傳統結構改良應用不到三分之一，原創性極高的摺紙書。

比起傳統摺紙，本書中的摺紙形式較為自由，且作品都能靠雙手操控產生動感，有較多創意發揮空間。但綜觀世界各國紙藝發展史，不難發現採用這種摺紙法的創作者並不多，且作品多半有動作複雜、設計過於繁瑣的缺點，因此作者特地將摺紙步驟簡化，讓整體學習難度降低，使本書成為一本極具實用性的動感摺紙書。

書中所有摺紙步驟都搭配有圖示，適合各年齡層讀者使用。另外，為了提高小朋友及初學者的使用意願，摺紙步驟均已做過簡化，盡量控制在十個步驟左右完成，學習起來難度較低。而全書的攝影與用色，也以吸引小朋友閱讀興趣為主要考量，希望大、小朋友都能藉此輕鬆掌握書中所要傳達的人生哲理。

本書內容對於圖像造型、立體結構、抽象概念、創意思考等方面的能力培養，都有一定程度的幫助。書中精心改寫的寓言故事，除了能讓大朋友們講故事給小小朋友聽，也能讓已經擁有基礎閱讀能力的孩子自行閱讀。

我們的一個夢想

我們對紙情有獨鍾，在安靜、平和的紙的世界中，蘊藏著我們無

限的故事與夢想。

飲水思源，首先要感謝東漢蔡倫創造了紙。中國人為世界創造紙，身為華人後代的我們，自然也該為紙的發展，奉獻一份心力。

最早發明紙的中國人，以高度智慧，將紙與日常生活融合。也因為如此，大多數人習慣於將「紙藝」當「紙工藝」而非「紙藝術」。幸好，在許多紙藝家努力奮鬥之下，喜見台灣社會逐漸開始脫離此階段，邁向藝術領域殿堂。

本書的延伸用途

本書除了是一本創作型的摺紙專書，還添加了許多其他摺紙書少見的附加用途，像是：

增進思考判斷力的媒介：寓言故事最迷人的地方在於，用不同的觀點看，就能有不同的詮釋。因此本書特地在每則寓言下方，留了足夠的空間，讓大、小讀者自行記下新觀點和心得，當作是閱讀視野成長的記錄。

激發語言和想像力的工具：不論大、小朋友都能將書中這些充滿動感的摺紙動物，當成是現成的動物主角，搭配寓言故事中的情節，加上音效、音樂和燈光等舞台效果，就能隨時隨地上演一齣即興舞台劇，更是增進語言能力與想像力的最佳工具。

教人自創多種摺紙的參考書：動感摺紙的最大特色在於可以靈活運用書中所指導的各種摺紙技巧，等熟練書中摺法後，便能參考書中摺法，自行修改、發展出不同摺法及表情，甚至是結構、動作等都可以改變，巧妙存乎一心。在自行創造過程中，讀者若是遇到阻礙，歡迎踴躍來信。

洪新富創意文化　洪新富

摺出專注與幸福

　　洪新富老師在紙藝世界中是大師級的人物，我因為「如果兒童劇團」的演出，找到他合作，一見面嚇一跳，一來大師怎麼這麼年輕！二來發覺他是「我輩中人」。談起投身一輩子的藝術，整個人就成了「變形金剛」：臉上表情豐富、手勢肢體靈活配合、眼睛亮了、聲音高亢、呼吸也急促了起來！更有趣的是，他身邊的夥伴，或搖頭嘆息，覺得老師太天馬行空；或是報以崇拜眼神，覺得老師太神了；有的則帶著微笑氣定神閒，反正跟著老師走就對了。

　　我一直記得那天洪老師全力以赴的熱情，從那時我就知道在創作的路上，我們多了一個伴！我們不孤單！

　　這一次，洪老師帶著我們「看寓言故事學摺紙」，只要像他一樣專心的投入，就會有想像力、創作力，以及創造更多幸福能量的能力！

如果兒童劇團團長　趙自強

讓孩子在美與善中成長

　　聽故事、做美勞是許多人童年的幸福回憶，現在洪新富老師這本《看寓言故事學摺紙》，讓孩子一面閱讀寓言故事、一面動手摺出可愛的故事角色，透過摺紙建構的空間感，生動的吸引孩子練習專注力，學習正向的人生態度，培養積極、勇敢的人格特質，引導孩子在美與善中成長，是一本適合親子閱讀的好書！

剪紙跨界設計師　陳彥廷

http://yantingchen.com

目錄
Contents

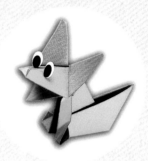

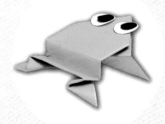

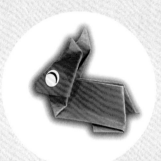

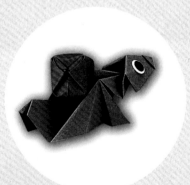

符號約定 —— 製作步驟

山摺線

往背面摺

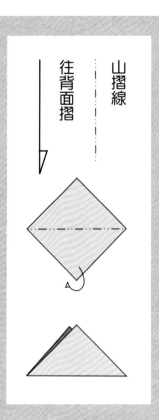

谷摺線

摺的方向

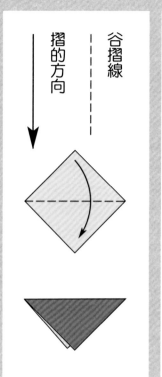

看不見的地方

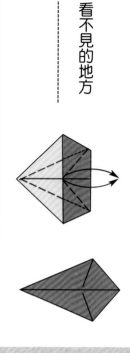

只摺摺線

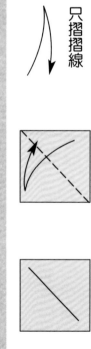

摺臺階

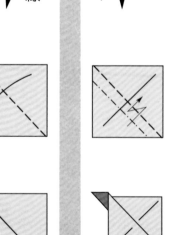

捲摺

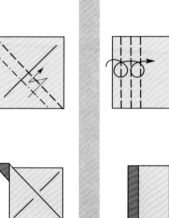

翻轉

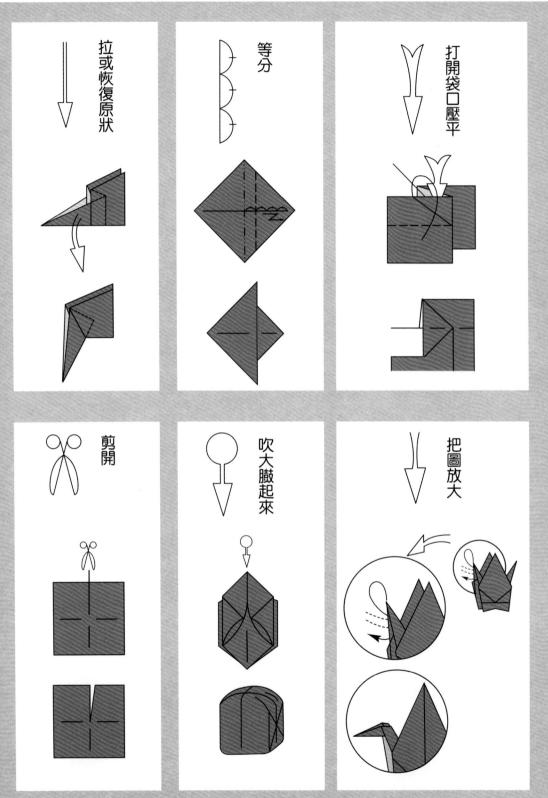

拉或恢復原狀

等分

打開袋口壓平

剪開

吹大膨起來

把圖放大

*完成本書中的動物摺紙後，可再自行剪貼眼睛，增加生動感。

狐狸與鸛鳥

　　這天晚上，皎潔的月光將整座森林照得好亮好亮。鸛鳥想到從來都不請客的狐狸開口說要請自己吃飯，就開心的哼著歌，踏著輕快的腳步，穿越森林，往狐狸家的方向走去。很快的，鸛鳥就來到狐狸家門口。

　　狐狸熱情招呼鸛鳥進門，鸛鳥一坐下來，就見到桌上有兩個已經裝了香噴噴南瓜粥的淺盤子。走了很久的路，肚子咕嚕咕嚕叫的鸛鳥很想吃上幾口南瓜粥，可惜他的嘴又長又尖，每啄一下就只能啄到一點點，根本吃不飽，最後只好放棄不吃了。

　　狐狸明明看見鸛鳥吃不到食物，還故意在他面前大口大口的舔著南瓜粥，說：「這是我用心煮了好久的南瓜粥，味道很不錯，你真的不多吃幾口嗎？」狐狸假裝關心鸛鳥，耳朵一掀一掀的說著。鸛

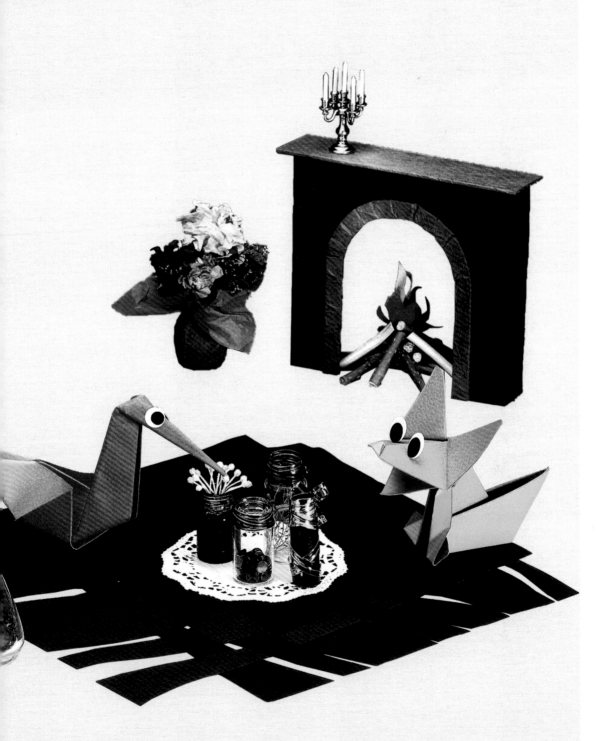

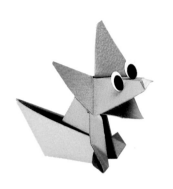

鳥氣到不想說話，最後餓著肚子回家了。

幾天後，鸛鳥也開口約狐狸到他家吃飯。狐狸開開心心的來到鸛鳥家，鸛鳥同樣熱情招呼他進門。狐狸看見桌上兩個裝著香噴噴海鮮粥的窄口瓶，當場愣住。

「請慢用呀！狐狸先生！」鸛鳥假裝沒看見狐狸的表情，邀狐狸趕緊坐下來吃東西。

走了很久的路，肚子咕嚕咕嚕叫的狐狸，很想吃上幾口海鮮粥，可惜他的舌頭實在太短了，舔了半天只能舔到一點點，根本吃不飽，最後只好放棄不吃了。鸛鳥卻故意在狐狸面前，輕輕鬆鬆的用尖嘴吃著窄口瓶裡的海鮮粥。

「這是我用心煮了好久的海鮮粥，味道很不錯，你真的不多吃幾口嗎？」鸛鳥用冷淡的口吻說著狐狸曾說過的話。

狐狸聽了鸛鳥的話之後，似乎明白了什麼，只好低著頭默默離開了鸛鳥家。森林裡銀白色的月光灑落在心情低落的狐狸身上，彷彿在安慰狐狸，要他以後別再犯相同的錯。

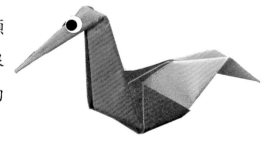

小故事
大啟示

想要別人怎麼對你，就必須先從自己做起。成天想著
捉弄別人，難保哪天別人不會以相同的方式對你，所
以，做事前還是多想想比較好喔！

我的想法

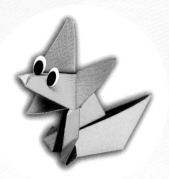

狐狸 💗 1

這款狐狸摺紙的特色在於：可利用拉合來張閉嘴巴，表現出狐狸說話或吃東西的樣子。

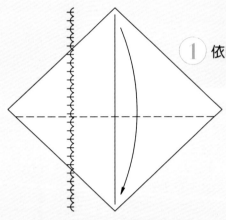

① 依圖比例往下摺。

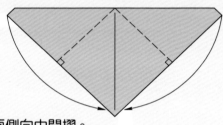

② 兩側向中間摺。

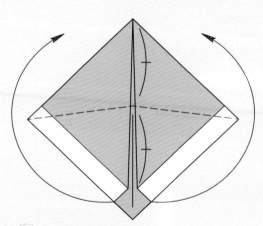

③ 耳朵往上摺。

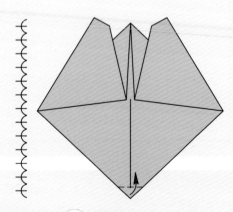

④ 如圖往上摺出鼻子。

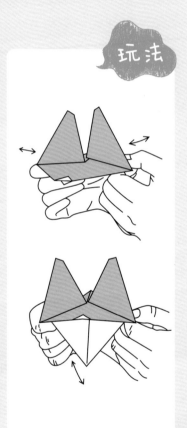

玩法

⟹ 原理 機械連動　　♥ 現象 開口說話

當左右兩手將狐狸的臉部往內推時，因兩邊距離縮小，而原本面積不變，便能造成一種推移現象，就像是喜馬拉雅山因地殼板塊運動推擠而隆起一樣。當狐狸臉兩側拉開時，恢復原本距離，隆起因連動作用又回到接近平面的狀態。如果將動作連貫，就能做出狐狸彷彿張嘴說話的效果。

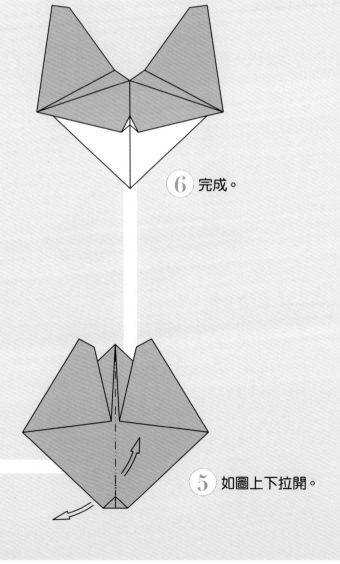

⑥ 完成。

⑤ 如圖上下拉開。

兩手分別捏住狐狸的耳背，左右收張，狐狸的嘴巴就會一張一合。

鸛鳥

這款鸛鳥摺紙的特色是,可利用翅膀預留的指孔張合,呈現鸛鳥往下啄食的動作。

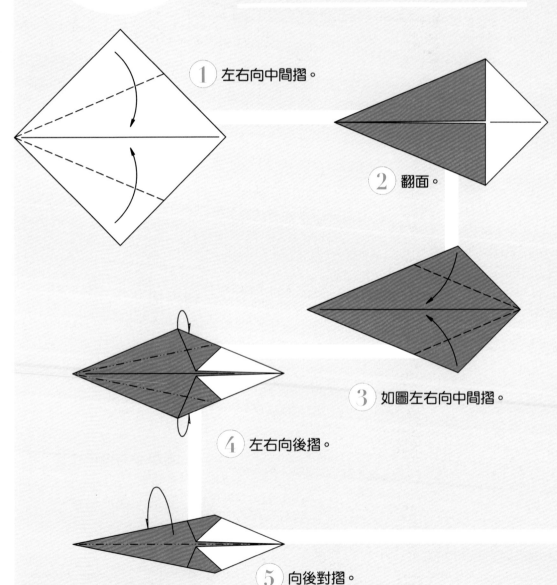

1. 左右向中間摺。

2. 翻面。

3. 如圖左右向中間摺。

4. 左右向後摺。

5. 向後對摺。

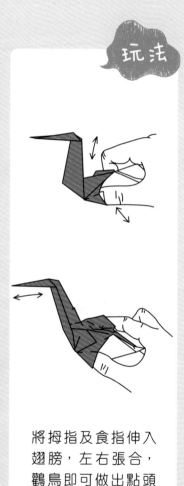

原理 機械連動　　現象 啄食

當拇指及食指往外撐開時，鸛鳥身體前端的角度也隨之變大，進而帶動脖子的角度，產生了啄食的動作。這樣的設計概念，也能使用在其他有類似動作的動物身上。

玩法

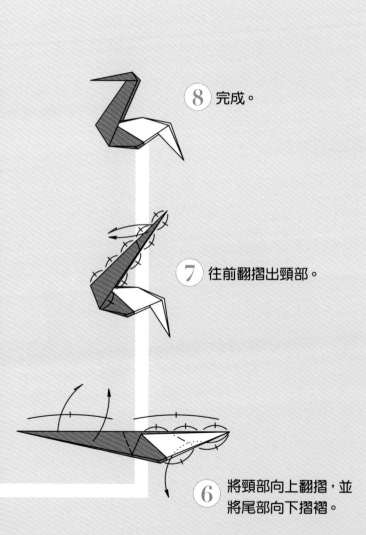

⑧ 完成。

⑦ 往前翻摺出頸部。

⑥ 將頸部向上翻摺，並將尾部向下摺褶。

將拇指及食指伸入翅膀，左右張合，鸛鳥即可做出點頭覓食的動作。

青蛙與老鼠

　　在遙遠的山谷裡，有一個很大很大的池塘，池塘裡裡外外住著很多小動物，大家都將這個池塘當成自己的家。尤其到夏天夜裡，青蛙們會一起大合唱，此起彼落的歌聲，總能讓整個池塘變得熱鬧非凡。

　　在青蛙群中，有一隻特別愛惡作劇的青蛙，他會趁別的青蛙不注意，將他們推進水裡，看他們驚慌游走的模樣，就在一旁哈哈大笑。不管其他青蛙怎麼抗議，愛惡作劇的青蛙都不聽，繼續推其他青蛙下水。時間一久，再也沒有青蛙願意接近他，他開始覺得有點無聊了。

　　這天，青蛙見到一隻來池塘邊找食物的老鼠，眼睛立刻亮了起來，對老鼠說：「老鼠先生，你要不要到水裡抓魚吃呀？那些魚可美味了，保證你吃了還想再吃喔！」

　　早就餓得不得了的老鼠，聽見小青

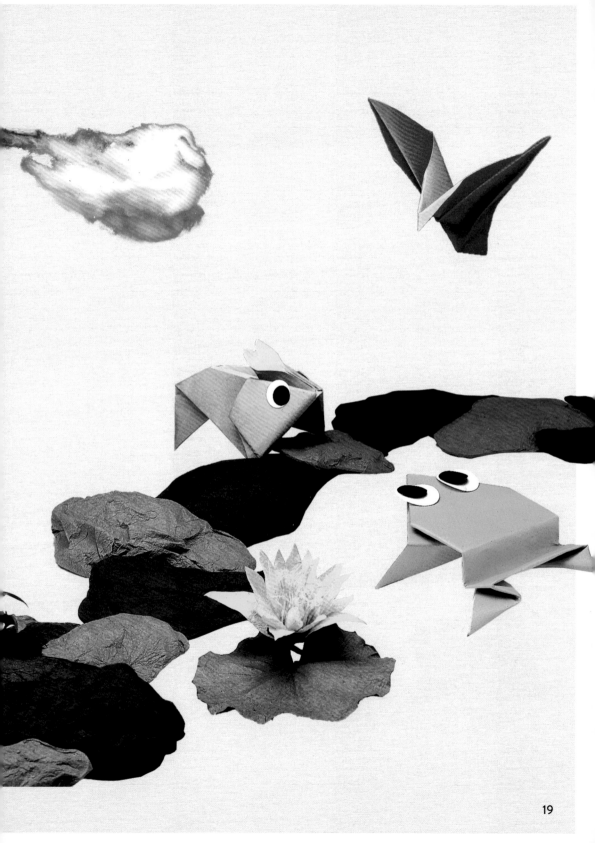

蛙的話之後，吞了吞口水，說：「對喔，我怎麼沒想到可以下水找食物呢？」不過，老鼠想到自己不會游泳，只好說：「謝謝你的建議，但是我不會游泳，不能下水抓魚啊！」

青蛙假裝好心的說：「那我帶你下水就好啦，我用繩子把我們的腳綁在一起，這樣你就不會沉下去了！」

老鼠聽了很高興，伸出腳來讓青蛙綁繩子。青蛙綁好繩子，就帶著老鼠「噗通！」一聲跳進了池塘。

可憐的老鼠一進到水裡就開始掙扎，大叫著：「欸！我嗆到水啦！咳！咳……」他很想解開腳上的繩子逃命，但怎麼解都解不開，只好高聲叫喊：「放開我！放開！救命！咳！放開我！救……命……」

青蛙見老鼠慌張的模樣，覺得比捉弄其他同伴好玩得多了，他只是在一旁哈哈大笑，完全沒打算救老鼠。很快的，老鼠就一動也不動的浮在水面上了。

這時，一隻飢餓的老鷹發現了水面上浮著一隻老鼠。

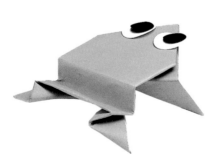

「不錯！今天運氣真好！一出來就碰到食物！」老鷹立刻衝下來叼走老鼠。

「欸！你在幹麼呀？喂！等我解開繩子呀！」青蛙想解開繩子卻已經來不及，只好跟著老鼠一起被老鷹叼走了。

小故事
大啟示

捉弄別人看似有趣，但總有一天會害自己倒大楣，行動前最好還是多考慮一下，三思而後行。

✏️ 我的想法

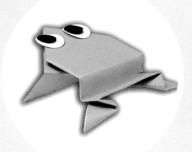

青蛙

這款摺紙是利用紙張摺褶產生的彈力，使青蛙跳起來，因此紙張越小，青蛙跳得越高。

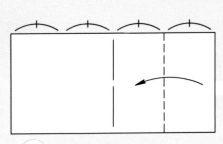

① 向中間對摺。

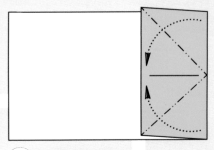

② 依圖向中間摺褶。

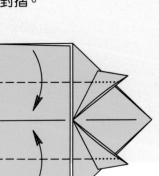

④ 左右摺向中間。

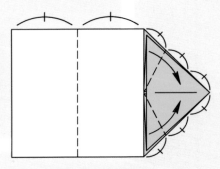

③ 後段向中間，並如圖摺出前腳。

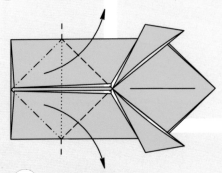

⑤ 往左右拉摺。

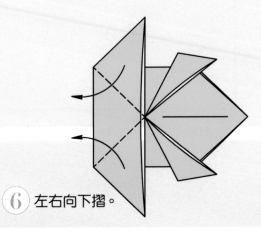

⑥ 左右向下摺。

➡️ 原理 彈力　　♥ 現象 跳躍

許多材料其實都有彈力，如何使之釋放出來，則需要一些方法。彎曲、摺褶、施壓、推擠是常見的釋放彈力的方法，將其應用在摺紙上，即可做出能跳躍的作品。而紙張大小和摺法都會影響作品彈跳力，可以多做嘗試，找出跳得最高、最遠的摺法。

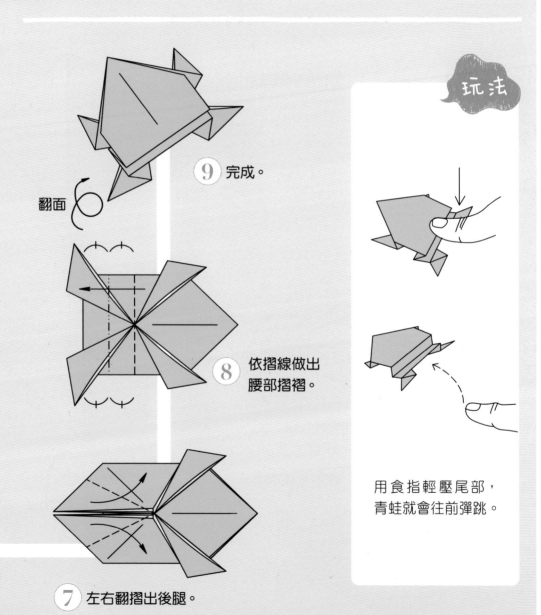

翻面

⑨ 完成。

⑧ 依摺線做出腰部摺褶。

⑦ 左右翻摺出後腿。

玩法

用食指輕壓尾部，青蛙就會往前彈跳。

23

老鼠

這款摺紙是以天竺鼠為藍本，可利用後腿推搓，做出走路搖頭晃腦的動感。

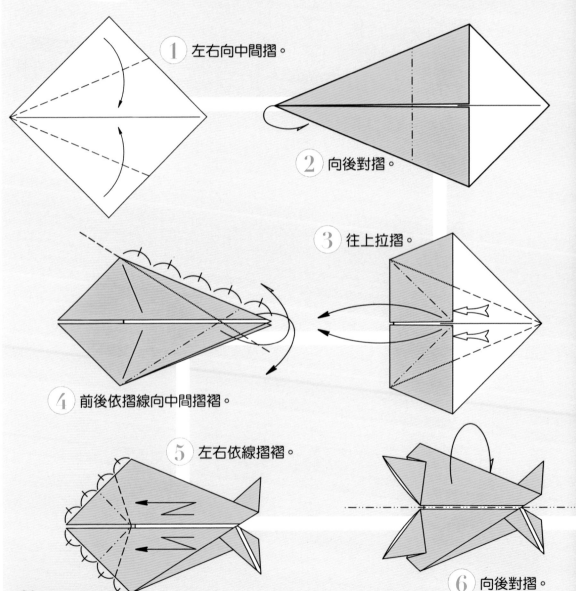

① 左右向中間摺。

② 向後對摺。

③ 往上拉摺。

④ 前後依摺線向中間摺褶。

⑤ 左右依線摺褶。

⑥ 向後對摺。

將一張長條紙對摺，再以拇指及食指夾住開口端的兩側，前後搓移，其中一端受到拉扯，另一端則受到推擠，在摺點不變的情況下便能產生擺動的現象。將這個原理應用在老鼠摺紙上，就能做出故事中搖頭晃腦的傻老鼠。

玩法

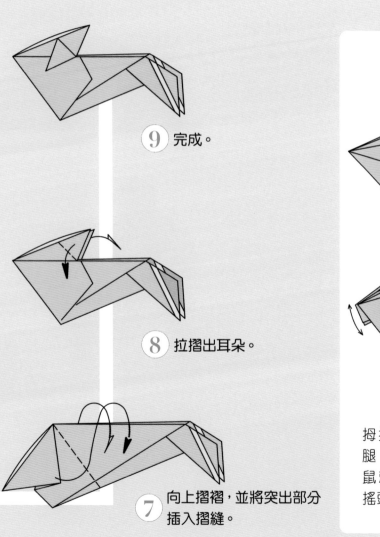

⑨ 完成。

⑧ 拉摺出耳朵。

⑦ 向上摺褶，並將突出部分插入摺縫。

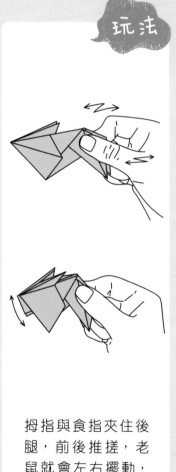

拇指與食指夾住後腿，前後推搓，老鼠就會左右擺動，搖頭晃腦。

3

龜兔賽跑

今年山谷的夏天好像來得特別早，整個山谷變得好悶熱喔！還好淘氣的微風愛到處亂逛，在空中散播著花香、花粉、柳絮和種子，才讓氣溫降低一些。

「你爬得這麼慢，等你爬上岸來，太陽都下山囉！」動作靈敏的兔子一見到烏龜，總會在他身旁蹦過來又跳過去，不斷嘲笑著他。烏龜完全不想理會兔子，只是低頭默默爬著。

兔子見到烏龜不說話，乾脆向烏龜挑戰：「你敢和我賽跑嗎？」

「賽跑？」烏龜問。

「膽小鬼！你不敢跟我比賽，對不對？」兔子大聲吼

著。

「比就比，誰怕誰！」忍無可忍的烏龜找來住在山頂的蝙蝠當裁判，約定好三天後和兔子進行一場比賽。

第三天一大早，蝙蝠先生鄭重說明比賽規則：「這棵樹就是起點，誰先到達山頂上的蝙蝠洞，就是贏家。」

比賽才剛開始，兔子就一溜煙兒的輕鬆跑到了半山腰，而烏龜還在山腳下努力的爬。

「熱死了！我先到樹下歇會兒好了！」兔子見烏龜還在遠遠的山腳下，要爬到半山腰還要好久、好久，決定多休息一會兒再跑。這時，一陣清涼的和風吹來，兔子一下子就睡著了，還不斷打著呼嚕呢！

烏龜知道自己天生不如兔子敏捷，還是認真的一步步往前爬，即使累得氣喘吁吁，也沒有停下腳步。終於，他爬到了半山腰，超越了還在樹下呼呼大睡的兔子，在天黑之前到達山頂上的蝙蝠洞。

兔子一覺醒來，覺得空氣格外涼爽，睜眼一看，發現天色已黑，月亮高高掛上樹梢了。他匆匆忙忙的趕到蝙蝠洞，發現蝙蝠正在為烏龜舉行慶功宴呢！兔子羞愧得滿臉通紅，一句話都不敢多說，悄悄離開了蝙蝠洞。

每個人都有不同的天賦，但是，天賦好不代表一定能
成為最後的贏家，因為，認真和努力才是贏得勝利的
最大關鍵。

✏ 我的想法

烏龜

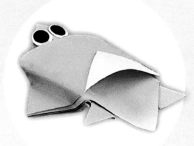

這款烏龜摺紙的特色是，將烏龜殼摺成風袋，當漲滿氣時便能往前衝。

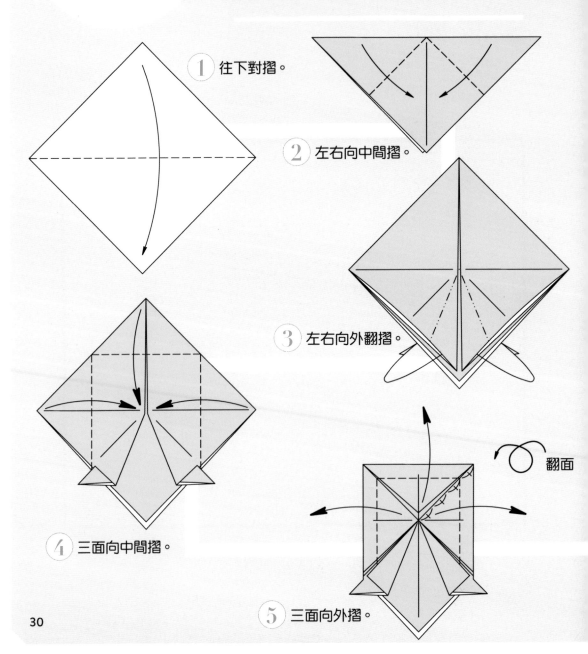

1 往下對摺。

2 左右向中間摺。

3 左右向外翻摺。

4 三面向中間摺。

翻面

5 三面向外摺。

30

帆船必須靠著風力吹動船帆、產生動力，才能前進。這款烏龜摺紙也是一樣，當我們從烏龜的尾端往頭部吹氣時，所產生的風可吹進龜殼的集風孔中，就好比是風吹在船帆上一般，也能讓烏龜因反作用力的推動而前進。

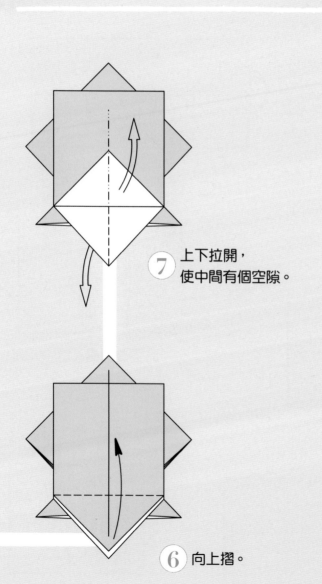

⑦ 上下拉開，使中間有個空隙。

⑥ 向上摺。

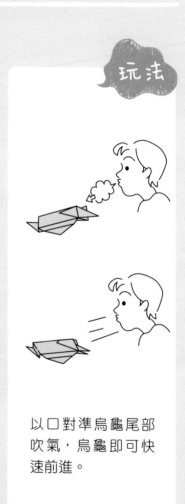

玩法

以口對準烏龜尾部吹氣，烏龜即可快速前進。

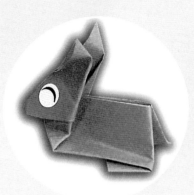

兔子 ❤

這款兔子摺紙為配合故事，尾部採開放性風箱設計，所以跑不過烏龜。

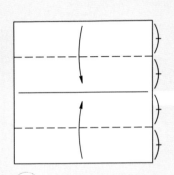

① 上下兩側向中間摺。

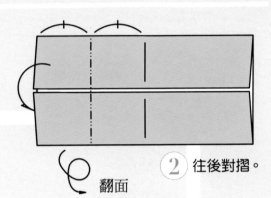

翻面

② 往後對摺。

③ 向前拉摺。

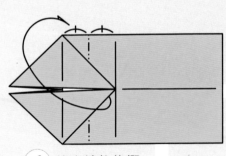

④ 依山線往後摺。

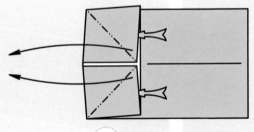

⑤ 往下摺。

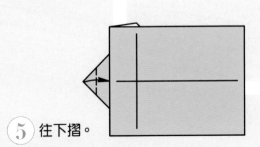

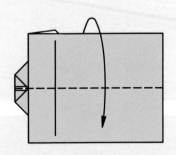

⑥ 依摺線對摺。

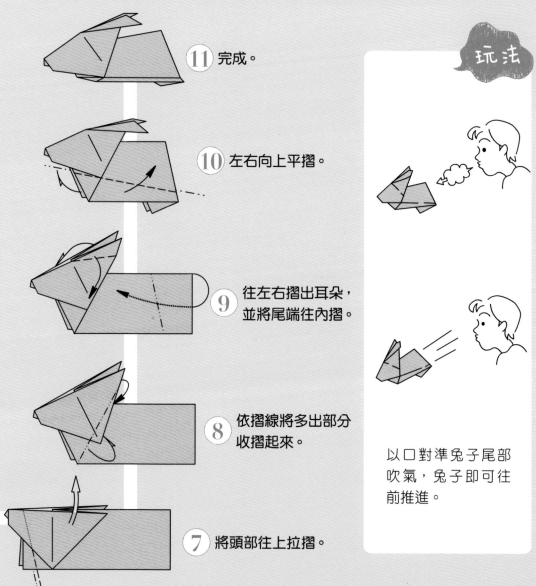

原理 作用力與反作用力　　現象 往前滑行

在某些原始部落裡，會使用一種尖端塗有藥物的箭放入蘆葦或具有管狀莖的植物中，瞄準獵物後用力一吹，吹箭即咻的一聲射向獵物的方式打獵。本作品利用類似的概念，製作出這款尾部與桌面形成三角形的受風空間，當用力一吹時，兔子摺紙受風的推力就會往前移動。

⑪ 完成。

⑩ 左右向上平摺。

⑨ 往左右摺出耳朵，並將尾端往內摺。

⑧ 依摺線將多出部分收摺起來。

⑦ 將頭部往上拉摺。

玩法

以口對準兔子尾部吹氣，兔子即可往前推進。

4

烏鴉與狐狸

「啦！啦！啦！啦……」這天烏鴉的心情非常好，張開了翅膀，站在樹上大聲唱歌。

肚子餓得受不了，正在四處找食物的狐狸，聽見樹上有一隻烏鴉在唱歌，忍不住吞了吞口水，來到樹下張望著。

狐狸發現烏鴉停的位置太高，自己根本碰不到後，有點失望。他低頭想了一下之後，就抬頭對著烏鴉說：「啊！多麼美妙的歌聲啊！烏鴉小姐，你歌唱得這麼好聽，羽毛又這麼烏黑、亮麗，可不可以請你到我身邊來，為我唱首歌呢？」

烏鴉聽到狐狸的讚美，暫時收攏翅膀，停止唱歌，似乎在想些什麼，最後他決定不理狐狸，當作什麼都沒聽見，繼續張開翅膀唱歌。「啦！啦！啦！啦……」

滿心期待烏鴉飛到身邊的狐狸，見剛才的話沒有

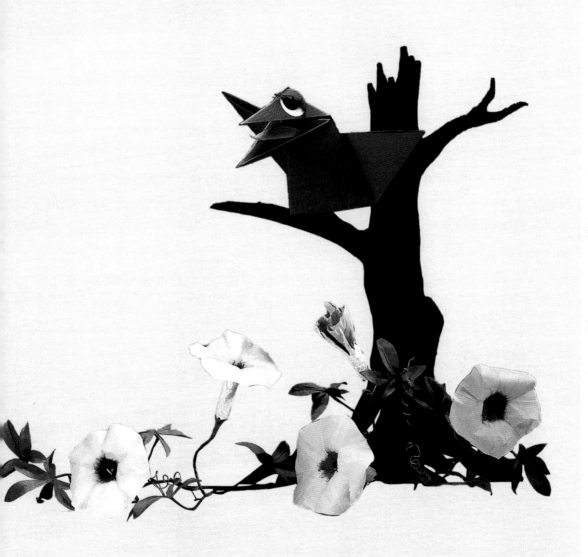

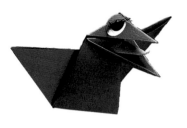

作用，只好再試一次：「喔！你的歌聲真是太好聽了！烏鴉小姐，你長得這麼漂亮，歌又唱得這麼好，不當大明星實在太可惜了！你趕快下來和我簽約，讓我當你的經紀人吧！」

可惜烏鴉聽完狐狸的話，還是沒有飛到樹下，繼續在枝頭大聲唱歌。「啦！啦！啦！啦……」

狐狸見烏鴉不上當，知道自己的大餐吃不成了，終於露出了真面目，拉長著臉說：「哼！臭烏鴉！有什麼了不起的。」

烏鴉見狐狸生氣了，才收攏翅膀，停止唱歌，說：「我知道你不是真心讚美我的。你突然靠近我，說些根本不是事實的好話，就是想騙我到樹下，好吃掉我，對吧？你的甜言蜜語是騙不了我的！」

狐狸聽了烏鴉的話，知道自己的心思全被看穿，更加生氣，這才說出了心裡的真實想法：「哼！我從來沒聽過這麼難聽的歌聲，我說的都比你唱的好聽呢！」

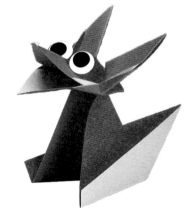

遇到陌生人突然靠近，說些不是事實的好話時，就應該特別小心對方是否別有目的，以免受騙上當。

✎ 我的想法

..

..

..

..

..

..

..

..

..

烏鴉

這款烏鴉摺紙的特色是,以翅膀帶動嘴巴張合,就像是烏鴉在張開翅膀唱歌一樣。

① 兩側向中間摺。

② 往後對摺。

③ 往上拉摺。

④ 下方突出部分往上翻摺,並將中間三角形部分往左右拉摺。

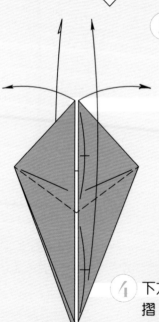

⑤ 往下對摺。

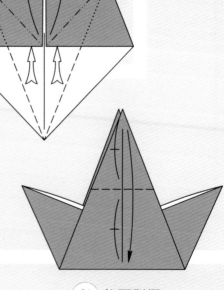

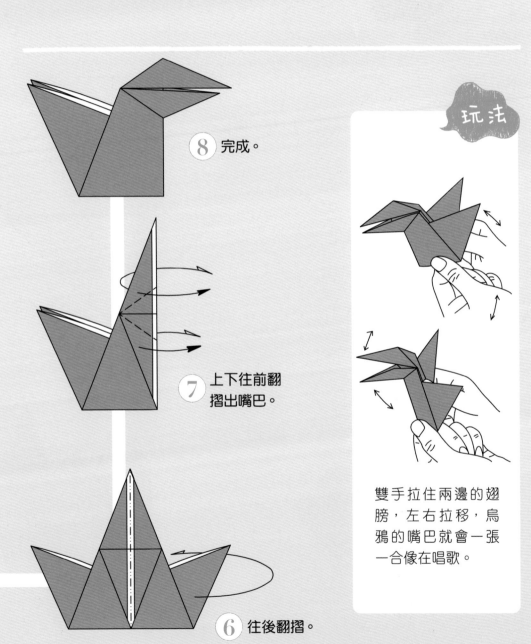

→ 原理 機械連動　　♥ 現象 張合說話

這款烏鴉摺紙的翅膀展開時，烏鴉頸部的角度也會隨之改變，因而帶動上、下喙的角度，製造出合閉、張嘴，像是在說話，又像在唱歌的效果。

8 完成。

7 上下往前翻摺出嘴巴。

6 往後翻摺。

玩法

雙手拉住兩邊的翅膀，左右拉移，烏鴉的嘴巴就會一張一合像在唱歌。

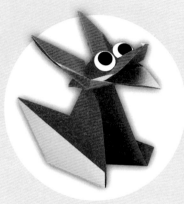

狐狸 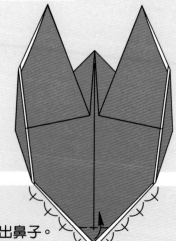 2

這款摺紙是本書最容易完成的作品之一，只需要幾個摺褶，就能呈現出狐狸特有的樣貌。

① 往下摺。

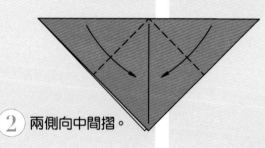

② 兩側向中間摺。

③ 雙耳往上拉摺。

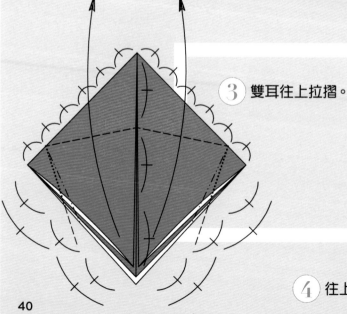

④ 往上摺出鼻子。

雙手拉移狐狸臉頰時，因推擠、拉扯的動作會帶動狐狸嘴巴上、下兩側的張合，乍看之下就像是狐狸正挖空心思又想要騙人了呢！

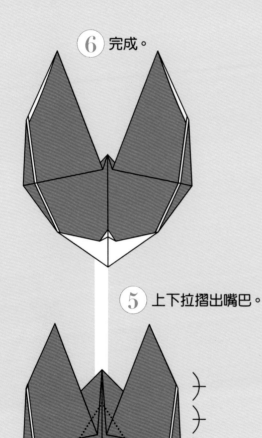

⑥ 完成。

⑤ 上下拉摺出嘴巴。

玩法

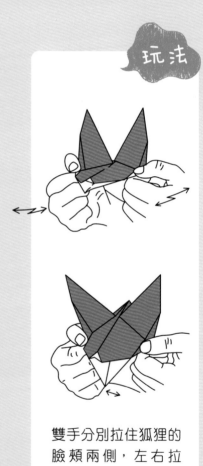

雙手分別拉住狐狸的臉頰兩側，左右拉移，狐狸嘴巴就會一張一閉像在說話。

5

戴鈴鐺的狗

　　這座城裡的每個人都很善良，對人都很和氣，從來都不會亂發脾氣或罵人。每到有市集的日子，大家就會聚在一起，有說有笑的彼此問候，那種熱鬧騰騰的歡樂氣氛，總能讓小朋友從市集開始的好幾天前，就興奮得睡不好覺！

　　不過，這個市集裡有一隻喜歡咬人的小黑狗，他總是悄悄走到別人身邊，趁人不注意就咬人一口，讓主人傷透了腦筋。

　　「到底該拿小黑狗怎麼辦才好呢？我得想個辦法才行！」主人想了老半天，最後決定在小黑狗的脖子上掛個鈴鐺，提醒別人這隻愛咬人的狗來了。「這樣應該好多了吧？有個鈴鐺聲提醒大家，大家就不會被咬了吧！」

自己脖子上多了鈴鐺，小黑狗剛開始有些疑惑。「咦？主人給我掛的是什麼啊？」當他發現那個外型漂亮的鈴鐺會隨著自己的走動發出清脆的聲響，又開心起來。「這樣走路有個聲音相伴，滿有趣的耶！」

　　自從小黑狗戴了鈴鐺以後，趕集的人們一聽到鈴鐺聲，就會自動躲開。小黑狗見大家都躲著他，以為自己很了不起。「去！大家都閃開！哈！你看！真的沒有不怕我的人！」

　　從此以後，小黑狗每次到市集就會故意大搖大擺，讓鈴鐺響得更大聲。「大家閃邊，我來了！不想被我咬的就閃開！」

　　這天，小黑狗又搖著鈴鐺，得意洋洋的來到市集上。一隻大黃狗實在看不下去了，於是告訴他說：「你到底在得意什麼呢？你的主人在你脖子上掛鈴鐺，可不是為了要讓你開心，他是要提醒大家，一隻會亂咬人的狗來啦！」說完還忍不住搖頭嘆息。

　　小黑狗根本沒把大黃狗的話放在心上，他只是把頭一轉，又得意洋洋的四處去炫耀自己的鈴鐺了！

如果不懂得檢討自己的缺點，又不聽他人勸告，最後
終究會落得被人嫌棄，沒人願意理會的下場。

我的想法

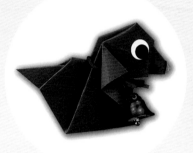

黑狗

這款黑狗摺紙基本原理與黃狗相同，只是摺法稍有改變，所以拉動時會呈現被罵的樣子。

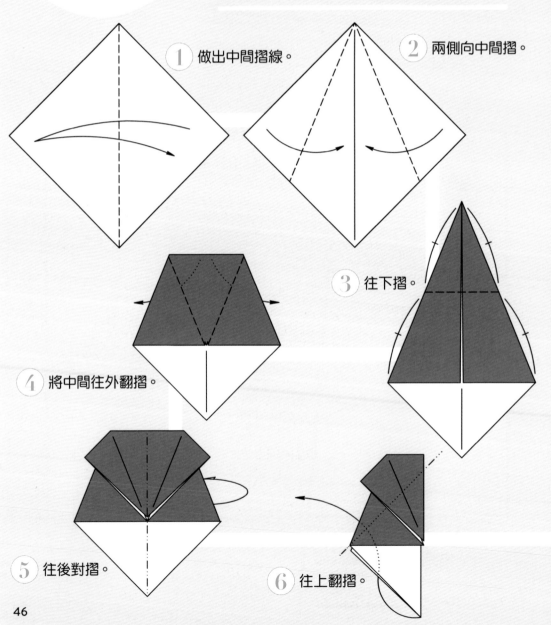

① 做出中間摺線。

② 兩側向中間摺。

③ 往下摺。

④ 將中間往外翻摺。

⑤ 往後對摺。

⑥ 往上翻摺。

46

➡ 原理 機械連動　　♥ 現象 抬頭吠叫

腳踏車的動力來自於雙腳踩動大齒輪，透過鍊條將力量往後傳送到小齒輪，並藉由和地面的摩擦力作用往前推進。黑狗和黃狗摺紙也利用了類似的概念，採用固定支點，改變軸點相對角度與位置的方式，創造出既生動又富創意的兩位故事主角。

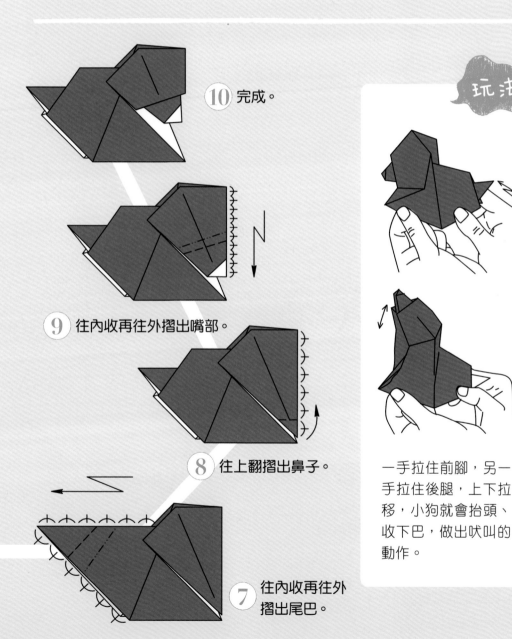

⑩ 完成。

⑨ 往內收再往外摺出嘴部。

⑧ 往上翻摺出鼻子。

⑦ 往內收再往外摺出尾巴。

玩法

一手拉住前腳，另一手拉住後腿，上下拉移，小狗就會抬頭、收下巴，做出吠叫的動作。

47

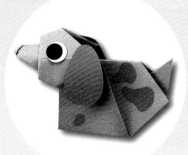

黃狗

這款摺紙是從抬頭造型中衍生出來的，利用拉力產生連動，使黃狗抬頭，就像在說話。

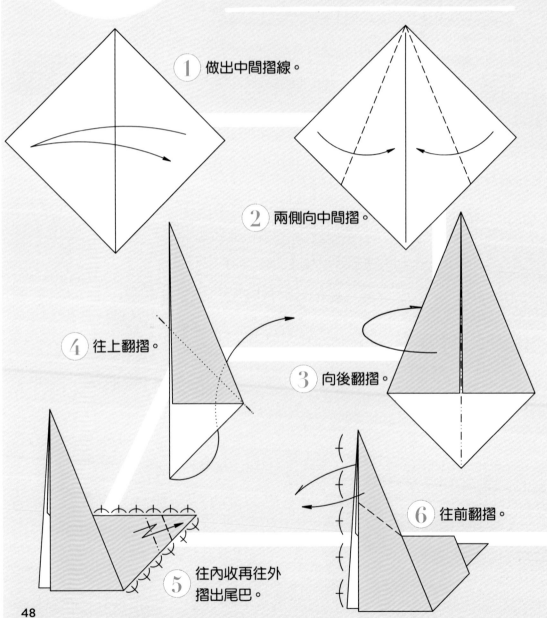

① 做出中間摺線。

② 兩側向中間摺。

③ 向後翻摺。

④ 往上翻摺。

⑤ 往內收再往外摺出尾巴。

⑥ 往前翻摺。

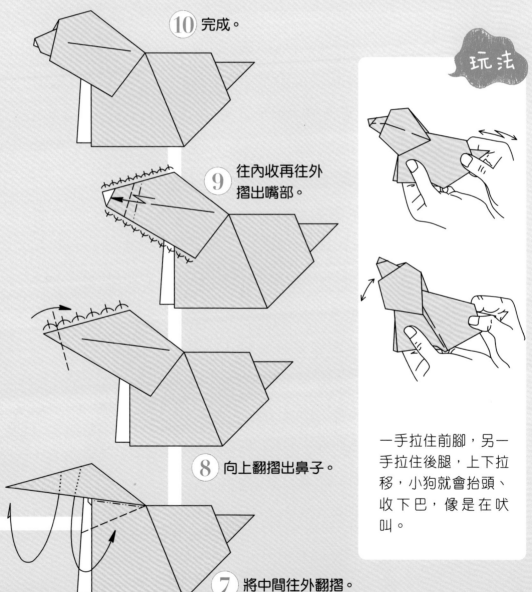

原理 機械連動　　現象 抬頭吠叫

腳踏車的動力來自於雙腳踩動大齒輪，透過鍊條將力量往後傳送到小齒輪，並藉由和地面的摩擦力作用往前推進。黑狗和黃狗摺紙也利用了類似的概念，採用固定支點，改變軸點相對角度與位置的方式，創造出既生動又富創意的兩位故事主角。

⑩ 完成。

玩法

⑨ 往內收再往外摺出嘴部。

⑧ 向上翻摺出鼻子。

⑦ 將中間往外翻摺。

一手拉住前腳，另一手拉住後腿，上下拉移，小狗就會抬頭、收下巴，像是在吠叫。

狐狸與葡萄

在偶而會颳起狂風的乾燥沙漠中，沙石在灼熱的風中飛揚，打在身上既疼又麻。走了很久的路，又渴又累的狐狸，好不容易來到一片小綠洲。「好渴！好渴！快渴死我了。到底哪裡有可以解渴的食物呀？」

累到差點走不動的狐狸，決定到葡萄藤架下休息一會兒，沒想到一抬頭竟然發現一大串紫得發亮的葡萄，正掛在翠綠的葡萄藤上。狐狸看了，嘴裡不禁泛出一陣酸意。

「要是能夠吃上一口，不知有多棒呀！這葡萄的顏色這麼甜美，不知道會有多好吃哪！」狐狸猛流口水，越看越渴。

於是他拚命的奮力往上跳，想要咬下棚架上的紫葡萄。

「哎呀！就差一點點兒！」

「我就是不信吃不到！再試一次！」

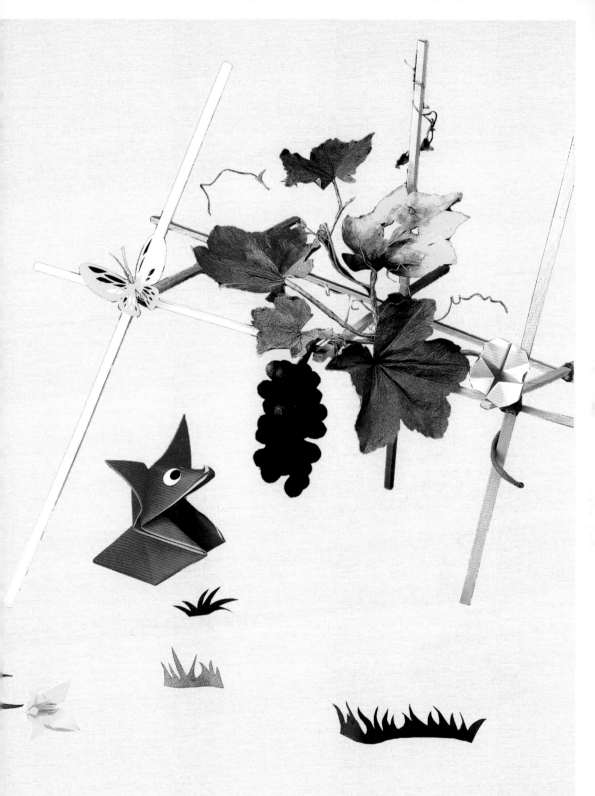

可是葡萄藤架實在太高了，狐狸用盡全身的力氣，連續跳了十幾次，結果雙腿累得直發抖，還是連一口葡萄都吃不到。狐狸只好放棄，癱坐在地上喘氣。「唉！沒辦法！就是吃不到！」

說著，累壞了的狐狸又開始自言自語：「唉！算了吧！長在這種爛地方又沒人照顧的葡萄，怎麼可能會好吃呢？而且那葡萄還蒙了一層黃沙，吃起來一定會一嘴沙，多難過呀！」

狐狸越說越起勁：「反正那葡萄一定是酸的，不吃也罷。它一定是全世界最酸的葡萄，它一定酸得讓人只要咬一口，就會酸得掉牙齒！一定是這樣，不然這些葡萄早就讓人吃光了，怎麼還會在呢？還好我沒吃！這種葡萄呀！送給我，我都不想吃！」

越說越渴的狐狸垂頭喪氣的走出了小綠洲。這時，一陣陣的熱風捲起一顆顆小碎石，像搧巴掌一樣的颼在狐狸的嘴上。

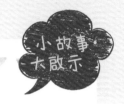

小故事
大啟示

有些人因為不願意承認失敗，會說出一些不是事實的話，但那些話未必全是真的。所以，聽到別人批評某件事情時，一定要學會分辨才行。

✏️ 我的想法

- -
- -
- -
- -
- -
- -
- -
- -
- -

狐狸 3

這款摺紙是針對故事所設計的，用雙手操控，就能讓狐狸做出抬頭仰望的動作。

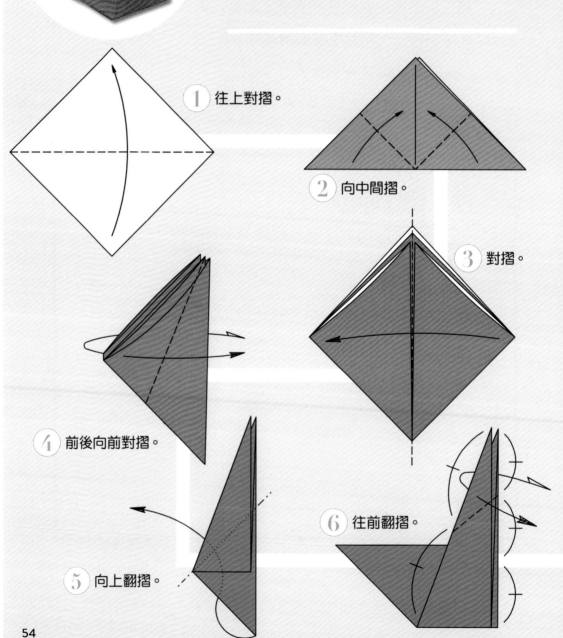

① 往上對摺。

② 向中間摺。

③ 對摺。

④ 前後向前對摺。

⑤ 向上翻摺。

⑥ 往前翻摺。

同樣的基本結構，只要稍加變化，就能產生不同的造型，像是狐狸有著三角臉、大耳的特徵，只要掌握這個特徵，就能輕易做出狐狸造型。

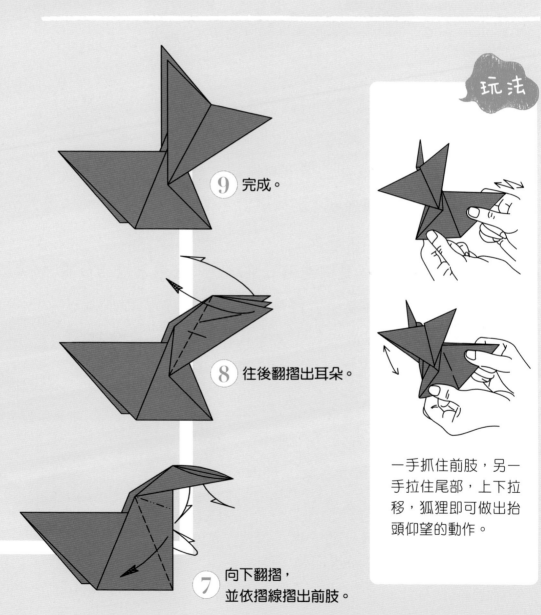

玩法

⑨ 完成。

⑧ 往後翻摺出耳朵。

⑦ 向下翻摺，
並依摺線摺出前肢。

一手抓住前肢，另一手拉住尾部，上下拉移，狐狸即可做出抬頭仰望的動作。

7
孔雀與白鶴

　　這是個充滿蟲鳴鳥叫的秋天，一隻孔雀正在森林裡的平地上緩緩踱步，經過別的動物面前時，他會「唰！」的一聲展開雀屏，炫耀自己那一身色彩鮮豔的羽毛，除了愛炫耀，他還整日陶醉在水中的倒影。「我真是太美了！唉！美麗實在是我最大的負擔哪！」

　　某天黃昏，一隻剛飛過百里路程，疲累不堪的白鶴，決定在這座森林休息。白鶴見到孔雀開屏時的亮麗羽毛，發出了衷心的讚美：「你的羽毛可真是漂亮！簡直比夜空中的煙火還要絢麗呢！」

　　聽見了白鶴的誇獎，驕傲的孔雀不但沒向白鶴表示感謝，反而「咻！」的一聲收起雀屏，用不屑的眼神瞄了白鶴一眼，說：「沒

錯呀！我天生就是漂亮！哪像你，羽
毛只有一種顏色，一點都不好看。你
還真是可憐啊！」

　　白鶴越聽越不開心，最後忍不住說：
「孔雀先生啊！你的羽毛確實很漂亮，但是遇到敵人的時
候，你只能像隻雞一樣待在地上，慌亂的跑來跑去。你那些
美麗的羽毛，在逃命時不但幫不上忙，還會成為你沈重的負
擔。」

　　「我的羽毛雖然只有一種顏色，但是我只要翅膀一揮，
　　　　　　就能在天空任意遨遊呢！」說完，早已累
　　壞的白鶴就閉上眼睛沈沈睡去了。

　　　　　　驕傲的孔雀聽完白鶴的一番話
　　　　　　後，慚愧得低下頭來，整個晚上都
　　　　　　翻來覆去，怎麼都睡不著了。

有些人只在意自己的外表，卻不懂得充實自己，這樣
總有一天會像孔雀一樣，被真正有本事的人嘲笑。

我的想法

孔雀

這款孔雀摺紙是特地為這個故事設計的，只要用雙手操作，就能讓孔雀做出開屏動作。

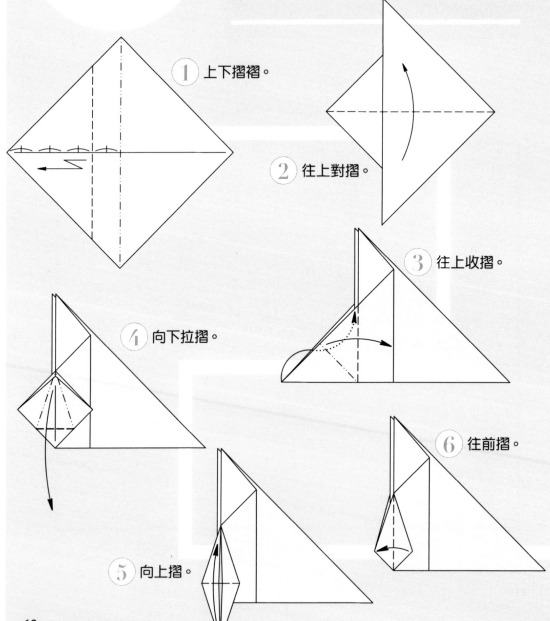

① 上下摺褶。

② 往上對摺。

③ 往上收摺。

④ 向下拉摺。

⑤ 向上摺。

⑥ 往前摺。

下雨天開傘時，只要將下傘頭推移到定點卡住，就能使傘從收合狀態變成被撐開的模樣。本款孔雀摺紙利用了類似的概念，讓原本收合的尾羽，可以抖開成為令人驚豔的扇屏。

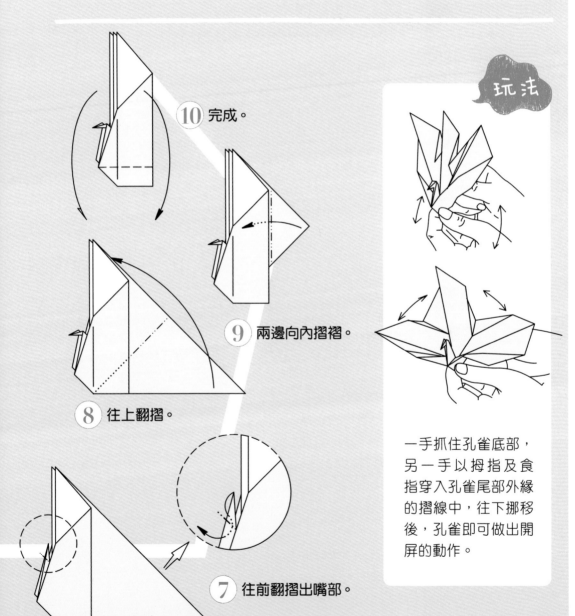

⑩ 完成。

⑨ 兩邊向內摺褶。

⑧ 往上翻摺。

⑦ 往前翻摺出嘴部。

玩法

一手抓住孔雀底部，另一手以拇指及食指穿入孔雀尾部外緣的摺線中，往下挪移後，孔雀即可做出開屏的動作。

鶴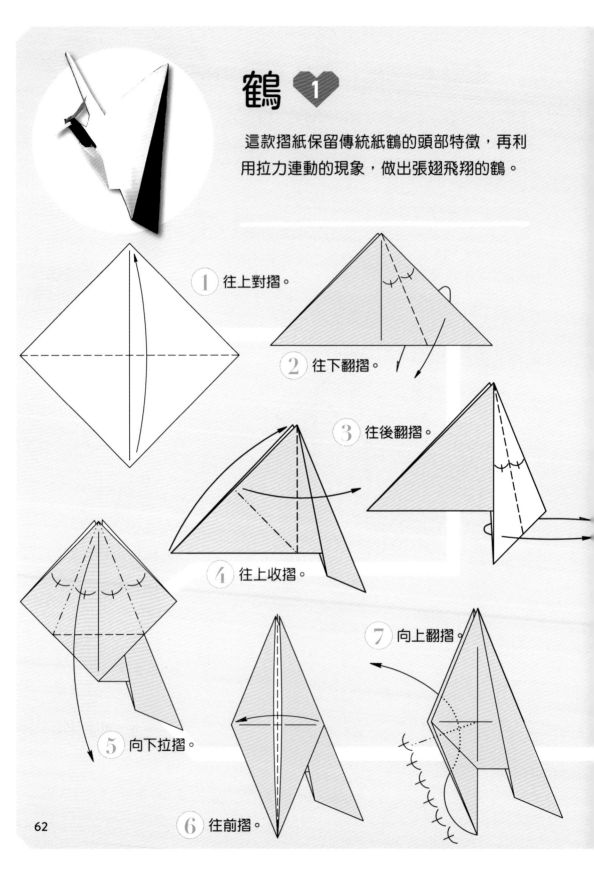

這款摺紙保留傳統紙鶴的頭部特徵，再利用拉力連動的現象，做出張翅飛翔的鶴。

① 往上對摺。

② 往下翻摺。

③ 往後翻摺。

④ 往上收摺。

⑤ 向下拉摺。

⑥ 往前摺。

⑦ 向上翻摺。

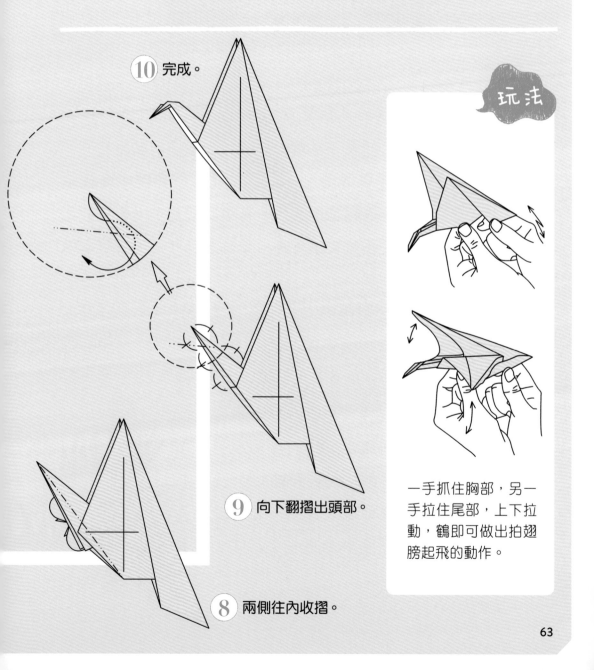

原理 機械連動＋槓桿原理　　　現象 振翅飛翔

槓桿需要一個支點，再由兩端延伸成相對的力矩，當改變力矩的一端，另一端也會隨之改變相對位置。這款摺紙的身體尾端形成一個固定支點，當尾巴往後拉時，翅膀也會受到連動而產生振翅飛翔的動作。

⑩ 完成。

玩法

⑨ 向下翻摺出頭部。

⑧ 兩側往內收摺。

一手抓住胸部，另一手拉住尾部，上下拉動，鶴即可做出拍翅膀起飛的動作。

口渴的烏鴉

一個晴朗無雲的炎熱夏天，有一隻烏鴉正在森林裡努力學飛，他練習了好久，累到全身都是汗才停下來休息。

這時，烏鴉覺得好渴，於是拖著疲憊的身體四處找水喝，好不容易終於找到了一口井。烏鴉立刻飛了過去，卻見到井邊雜草叢生，井裡又深又暗，看起來好可怕，他根本不敢飛下去喝水。

但是烏鴉真的好渴啊！正在急得不知該如何是好時，他突然見到井邊有一個別人棄置的窄口瓶，瓶子裡還有半瓶他最想喝到的水。

烏鴉試著將嘴喙伸進瓶子裡喝水，但是嘴喙不夠長，根本碰不到那些水。烏鴉只好改用推的，想將瓶子推倒。

「一、二、三！老天爺呀！這個瓶子為什麼這麼重呢？」烏鴉的力量太小了，根本

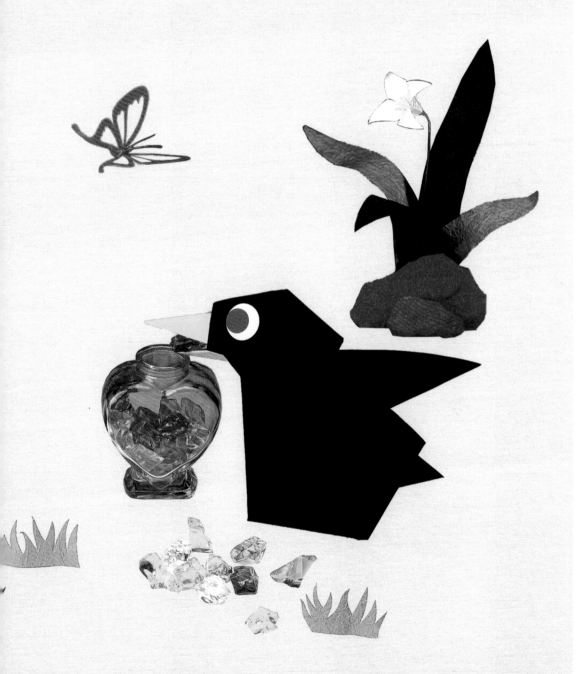

推不倒瓶子。

　　原本就很渴的烏鴉變得更渴了，忙了這麼久，他已經沒有力氣再飛到其他地方找水喝。烏鴉失望的蹲坐在地上，這時才注意到井邊的雜草堆裡有一顆顆的小石頭。

　　「有了！就這麼辦！」烏鴉高興得直拍雙翅。原來他想到可以用嘴喙啣起小石頭放進瓶子的方法來解決問題。果然每放進一顆石頭，瓶子裡的水就升高一點。過不了多久，他就輕鬆的喝到水了。

　　攀附在樹上的蟬，這時也為烏鴉高興，他舉起兩隻後腳，高興得直搓腳，彷彿是在替烏鴉鼓掌呢！

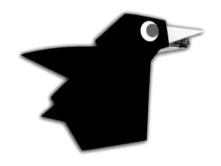

遇到困難時，不要輕言放棄，應該冷靜思考，才容易
找到解決問題的方法。

✏️ 我的想法

--

--

--

--

--

--

--

--

烏鴉 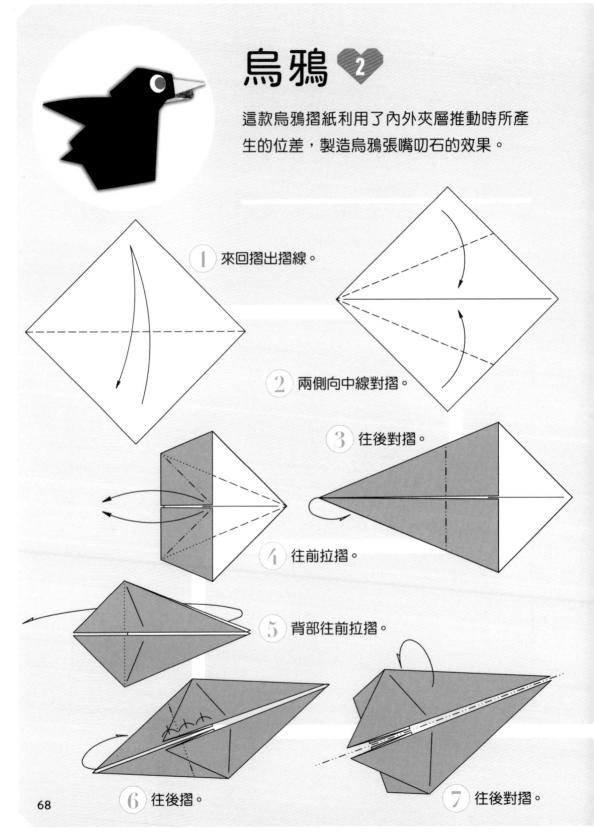 2

這款烏鴉摺紙利用了內外夾層推動時所產生的位差，製造烏鴉張嘴叨石的效果。

1 來回摺出摺線。

2 兩側向中線對摺。

3 往後對摺。

4 往前拉摺。

5 背部往前拉摺。

6 往後摺。

7 往後對摺。

使用筷子挾菜時，其中一支是固定的，得靠另一支的移動來完成挾菜的動作。這款烏鴉摺紙也是如此，操作時需藉由尾部的推移，連動下巴的位置，讓烏鴉做出咬合動作的同時，也將翅膀張得更開，就像正在出力一樣。

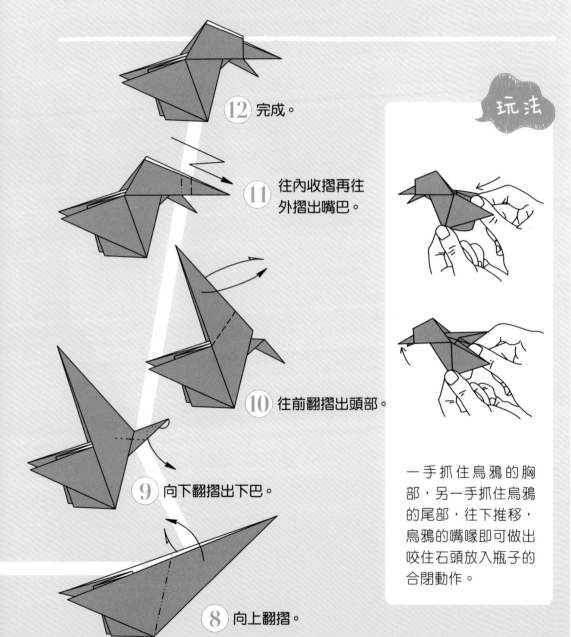

⑫ 完成。

⑪ 往內收摺再往外摺出嘴巴。

⑩ 往前翻摺出頭部。

⑨ 向下翻摺出下巴。

⑧ 向上翻摺。

玩法

一手抓住烏鴉的胸部，另一手抓住烏鴉的尾部，往下推移，烏鴉的嘴喙即可做出咬住石頭放入瓶子的合閉動作。

9

鶴與天鵝

　　明媚的春天裡，山谷中到處都聽得到各
種鳥兒的歌聲。清澈、晶瑩的溪水，穿過
起伏不平的河床與石頭，輕快的敲出淙淙
的流水樂章。這種動聽的音樂，你只要聽過一次，就
會深深著迷。

　　這一天，有個獵人在森林裡打獵時，無意間發現
了一個他從未見過的湖。「哈！竟然有這麼多隻天
鵝和鶴，太好了！」獵人怕天鵝和鶴受到驚嚇會
全都飛走，便悄悄離去。

　　「咦？樹後面有人！」一隻機警的鶴聽見獵人
的腳步聲，立刻抬頭察看，見到獵人出現，急忙
高聲警告正在玩水的鶴與天鵝們。

　　玩得正高興的一隻天鵝，看見獵人正準備離開，不在
意的說：「放心啦！那個人大概是走累了，只是休息一下而

已。你看，他不是走了嗎？別自己嚇自己，好不好？」

　　第二天，獵人又來到湖邊，他還帶了好多籠子，想將所有的鶴和天鵝都抓回去，賣個好價錢。

　　機警的鶴群早就注意到獵人的行動，身體輕盈的他們立刻做好起飛的準備，所以獵人才一靠近湖邊，他們全都飛走了。「快！快走！獵人來了！」

　　還在湖上嬉戲的天鵝，因為平時不常飛行，不但反應慢，身體還很笨重。

　　「怎麼辦？」

　　「該往哪裡逃啊？」

　　「快！快！你怎麼這麼慢哪！」

　　驚慌失措的天鵝根本來不及逃走，就全被獵人捉進籠裡了。

　　「我們應該聽鶴的警告，提早做好準備才對！」天鵝們都流下了眼淚，但後悔已經來不及了。

　　春光明媚的山谷裡，所有的鳥兒都難過得停止歌唱。熱鬧的山谷突然安靜下來，只剩下天鵝在獵人籠中哀傷的哭泣聲，讓人聽了心酸。

平時就應該提高警覺，隨時做好準備，遇到危險才能
及時應變，化解危機，否則就會像故事中的天鵝一樣，
就算後悔也來不及了。

✎ 我的想法

73

鶴 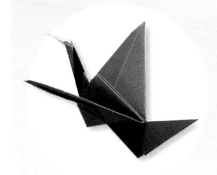 2

這款摺紙是傳統紙鶴的改良版，可利用尾部拉移和紙張本身彈力，使紙鶴張翅飛翔。

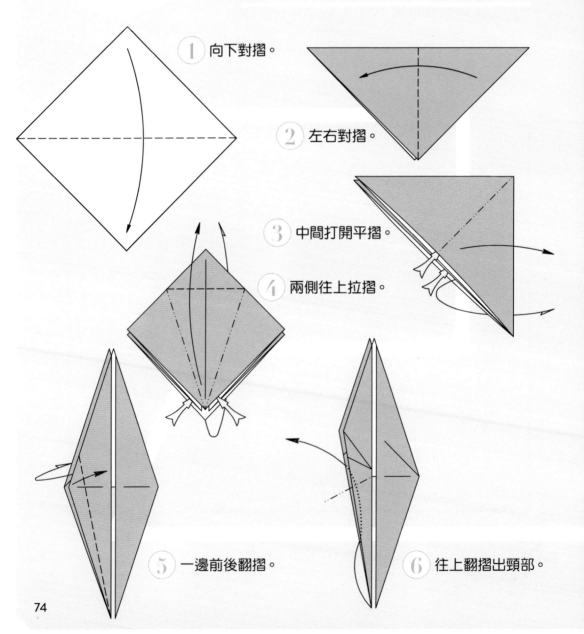

① 向下對摺。

② 左右對摺。

③ 中間打開平摺。

④ 兩側往上拉摺。

⑤ 一邊前後翻摺。

⑥ 往上翻摺出頸部。

將傳統的紙鶴摺法稍加改變，即可藉由尾部的拉移來帶動翅膀，做出下拍的動作，再藉由材質本身的彈力恢復上拍的動作，再將動作串聯起來，就變成一隻能拍動翅膀的紙鶴了。

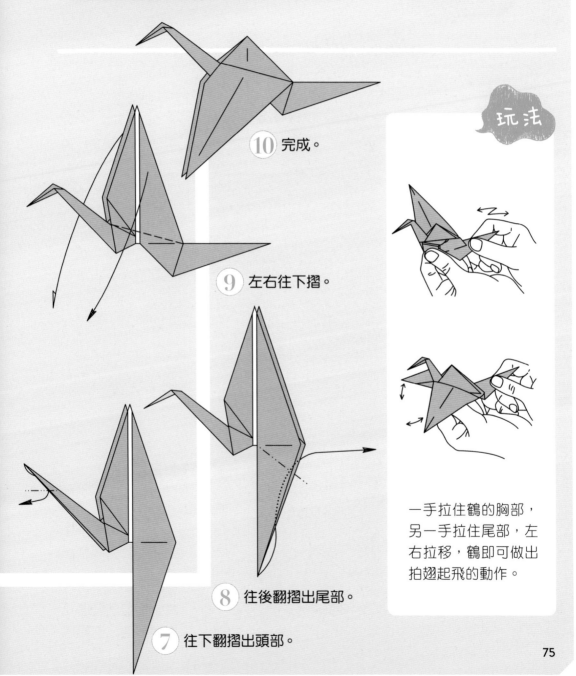

⑩ 完成。

⑨ 左右往下摺。

⑧ 往後翻摺出尾部。

⑦ 往下翻摺出頭部。

玩法

一手拉住鶴的胸部，另一手拉住尾部，左右拉移，鶴即可做出拍翅起飛的動作。

天鵝

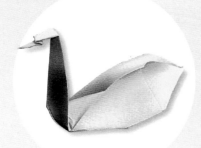

這款天鵝摺紙的兩側翅膀留有空隙，可用手指操控，讓天鵝做出低頭戲水的動作。

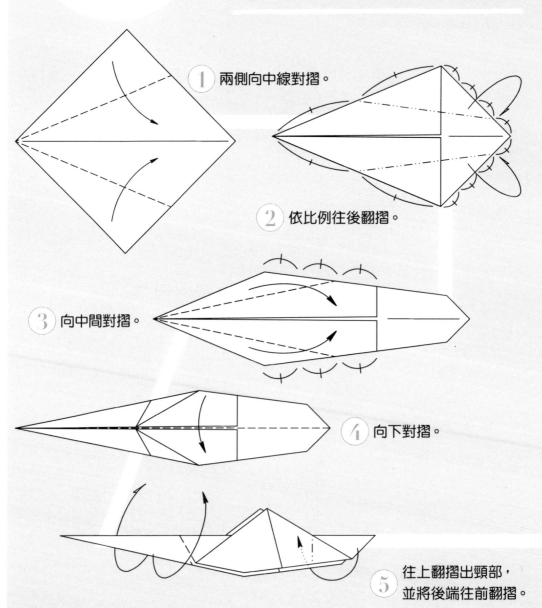

① 兩側向中線對摺。

② 依比例往後翻摺。

③ 向中間對摺。

④ 向下對摺。

⑤ 往上翻摺出頸部，並將後端往前翻摺。

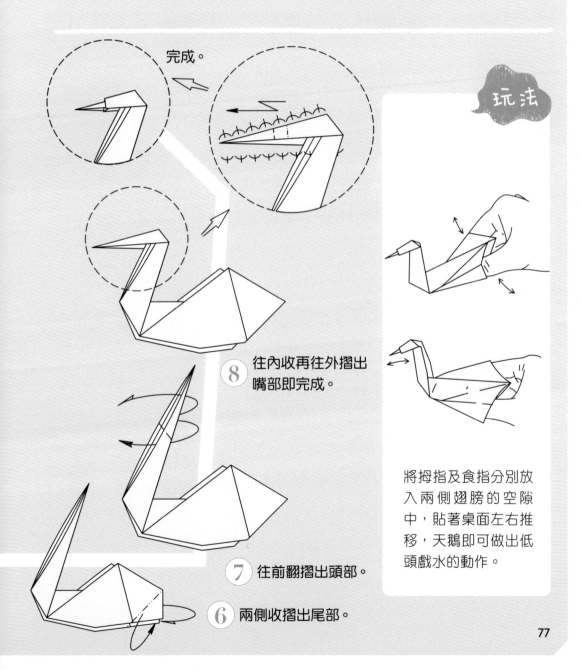

原理 機械連動　　　現象 頸部前後移動

摺線的兩端連接著面，相對的面形成相對的夾角，當夾角改變時，面的位置關係也會跟著改變，將之串連便可做出許多靈巧的動作。只要加上一點想像，這款優游戲水的天鵝，便能輕易完成了。

完成。

玩法

⑧ 往內收再往外摺出嘴部即完成。

⑦ 往前翻摺出頭部。

⑥ 兩側收摺出尾部。

將拇指及食指分別放入兩側翅膀的空隙中，貼著桌面左右推移，天鵝即可做出低頭戲水的動作。

10 誰要去掛鈴鐺

　　城堡中有隻眼睛炯炯有神的大黑貓，他有銳利的爪子，走路時總是無聲無息，等到很靠近老鼠時，他才會突然撲上去，一口咬住。

　　「哼哼！哈！哈！哈！」大黑貓每逮到一隻老鼠，就會發出邪惡的笑聲。老鼠們聽了都很害怕，卻不知道該怎麼辦。

　　原本在城堡裡開心生活的老鼠，見到同伴一個個被大黑貓抓走，越來越害怕，大家都覺得不能再這樣下去了，於是決定開會討論對付大黑貓的方法。可是，開會時老鼠們只會氣得跳來跳去，大罵大黑貓有多可惡，卻提不出對付大黑貓的辦法。

　　這時，有隻公認最聰明的老鼠跳上桌面，對大家說：「我們可以在大黑貓的脖子上掛個鈴鐺，只要他一靠近，我們就會發現啦！」

「哇！這個主意真棒，這樣我們再也不必怕大黑貓囉！」老鼠們聽了都認為這是最好的方法，大家跳來跳去，高興的歡呼著。

忽然，一隻很老的老鼠跳了出來，提醒大家：「這個辦法是很好，不過，誰要去掛鈴鐺呢？」

老鼠們一聽全都愣住了，接著，大家你看我、我看你，開始吵鬧不休：

「你跑得最快，你去吧！」

「不！我膽子太小，見到大黑貓就腿軟。我看，還是膽子大的你去吧！」

「我？天哪！我動作這麼慢，一定會被吃掉。不行，我辦不到！」

「還是你去吧！」

「你去比較好啦！」

就這麼推過來又推過去，結果誰都不肯去掛鈴鐺，只能任憑大黑貓一隻、一隻的將老鼠全數抓走，直到最後，城堡裡連一隻老鼠都不剩了！

很多事情說來容易,做起來卻很難,因此思考問題時,
必須先想清楚這件事情是否能做得到,才不會落得像
老鼠一樣的下場。

✏ 我的想法

貓

這款貓摺紙是利用尾巴下壓時所產生的張力與彈力，營造出貓咪尋找獵物時走路安靜無聲的效果。

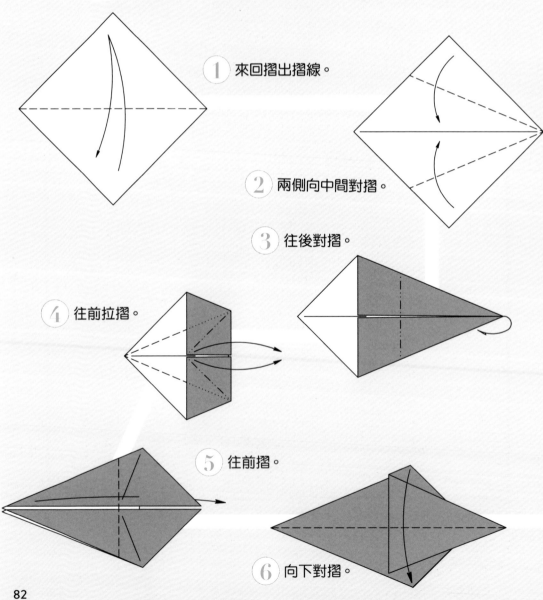

① 來回摺出摺線。

② 兩側向中間對摺。

③ 往後對摺。

④ 往前拉摺。

⑤ 往前摺。

⑥ 向下對摺。

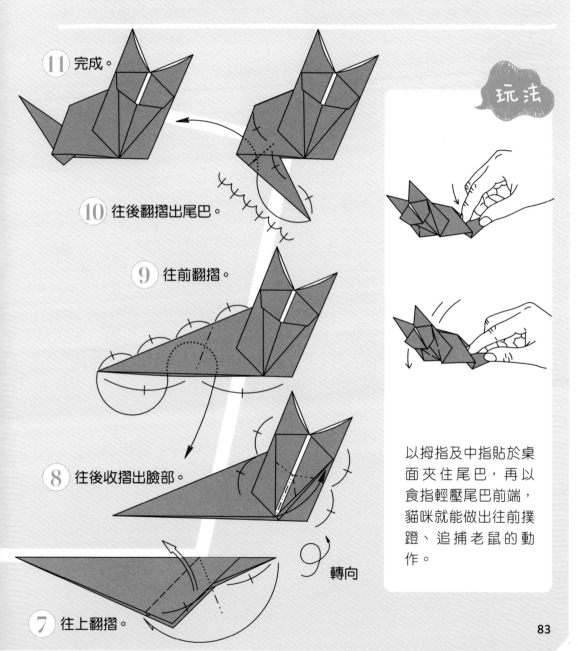

原理 機械連動＋彈力　　現象 著地、起身

貓給人的印象既神祕又靈巧，牠走路輕盈、無聲的特性，更是奇襲獵物的致命絕技。因此本摺紙利用指頭壓撐角度，讓貓能因連動而作出輕巧覓尋的動作。當壓力不再時，就能因尾部材質的彈力作用，又恢復抬頭探聞的動作，是一款靈動又有活力的貓摺紙。

⑪ 完成。

⑩ 往後翻摺出尾巴。

⑨ 往前翻摺。

⑧ 往後收摺出臉部。

⑦ 往上翻摺。

轉向

玩法

以拇指及中指貼於桌面夾住尾巴，再以食指輕壓尾巴前端，貓咪就能做出往前撲蹬、追捕老鼠的動作。

老鼠

這款老鼠摺紙是利用重心原理設計出來的，只要輕點老鼠尾巴，就能讓老鼠跳上跳下。

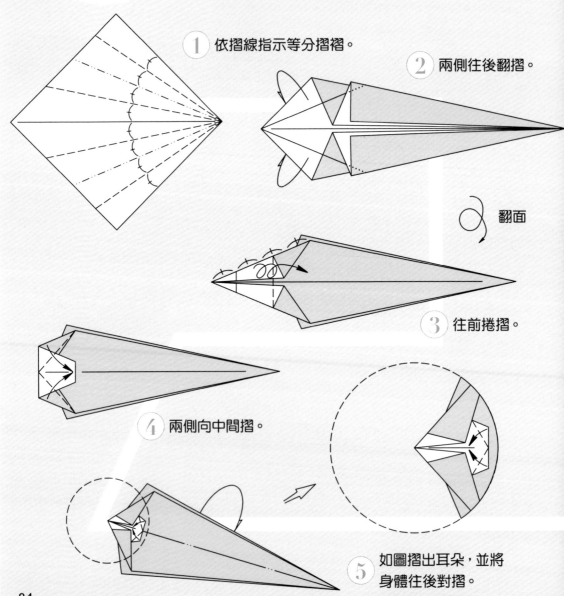

1 依摺線指示等分摺褶。

2 兩側往後翻摺。

翻面

3 往前捲摺。

4 兩側向中間摺。

5 如圖摺出耳朵，並將身體往後對摺。

原理 地心引力＋槓桿原理　　　**現象** 跳動

蘋果從樹上掉下來，讓牛頓發現了地心引力，在地球上只要是有質量的東西，都會被地心引力所牽引。這款老鼠摺紙便利用了類似的原理，將大部分的重量放在前端，當尾巴往下壓時，前端會受力量而上移，但只要尾巴的下壓力量一消失，老鼠即恢復四腳著地的狀況，當動作快速的多次連貫起來，老鼠似乎也顯得焦躁不安了起來。

玩法

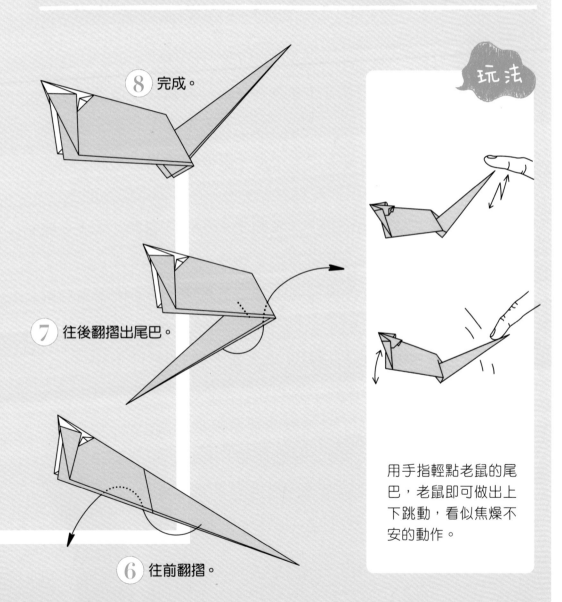

⑧ 完成。

⑦ 往後翻摺出尾巴。

⑥ 往前翻摺。

用手指輕點老鼠的尾巴，老鼠即可做出上下跳動，看似焦燥不安的動作。

螞蟻與蚱蜢

在一個炎熱的夏日午後，大多數的動物都躲起來睡午覺了，整個森林變得安安靜靜，幾乎沒有聲響。但是，地面上的小螞蟻仍然一隻接著一隻，踏著整齊的步伐，認真的搬運著食物。

貪玩的蚱蜢跳來跳去，又翻了三個後空翻後，覺得有些無聊，看到正忙著收集食物的小螞蟻，便跳過來說：「嗨！這麼熱的天，你們怎麼還在工作？不累嗎？休息一下，和我一起玩捉迷藏吧！」

「不行哪！我們得趁夏天食物多的時候多儲存一些，要不然到了冬天找不到食物時，沒東西吃就糟了！」排在隊伍最前面的螞蟻聽見蚱蜢的話，停下來向蚱蜢解釋。一說完，他又轉過頭去繼續往前走。他身後的螞蟻也全都跟著他一起走，大家一步也不敢停歇。

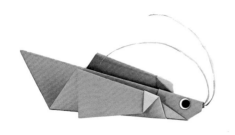

蚱蜢覺得，現在是夏天，離冬天還有很久、很久，而且看起來到處都找得到食物吃，根本不用這麼早做準備。於是，他又在螞蟻面前跳過來、跳過去，還不斷後空翻，想吸引螞蟻的注意，但大家都假裝沒看到他，繼續找食物、搬食物。時間一久，蚱蜢覺得沒意思，只好翻了一個後空翻，自己跳到別處去玩去了。

很快的，秋天過去了，冬天來了。天氣越變越冷，陣陣寒風將樹上僅存的幾片枯萎落葉吹下，讓整棵樹變得光禿禿的。

整個夏天和秋天都忙著玩耍，什麼食物都沒儲存的蚱蜢，已經好幾天找不到東西吃了。

「唉！餓死我了！咦？我眼前怎麼會冒出星星呢？哎喲！我不行了！」又餓又累的蚱蜢，在昏倒前想起當初螞蟻們跟他說過的話，後悔沒有跟著他們一起儲存食物，但是已經來不及了。

機會是不等人的,如果不在有機會時好好把握,時機
一旦錯過,想後悔都來不及了。

✏️ 我的想法

螞蟻

這款螞蟻摺紙簡化了原本繁複的步驟，還讓螞蟻可以抬頭說話，並規律的往前爬。

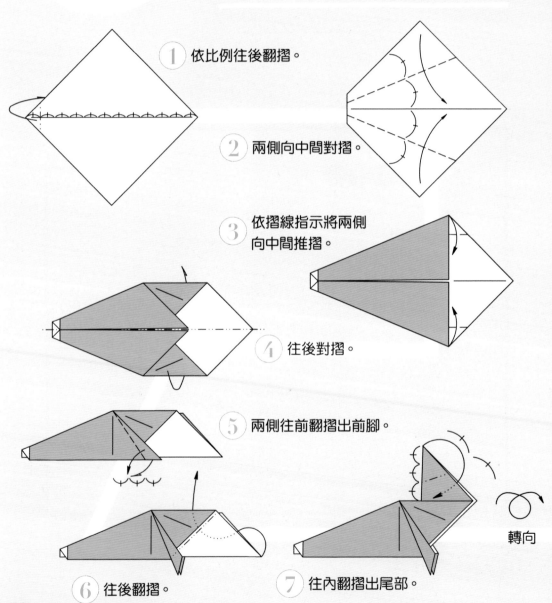

① 依比例往後翻摺。

② 兩側向中間對摺。

③ 依摺線指示將兩側向中間推摺。

④ 往後對摺。

⑤ 兩側往前翻摺出前腳。

⑥ 往後翻摺。

⑦ 往內翻摺出尾部。

轉向

螞蟻是一種不可思議的動物，團隊行動中，懂得靠觸覺或氣味溝通。仔細觀察螞蟻可以發現，他們除了能抬起超過體重多倍的東西，也常做出低頭搜尋、抬頭尋覓的動作。這款螞蟻摺紙運用改變夾角角度產生連動的摺紙連動結構，製造出抬頭和往前爬行的效果。

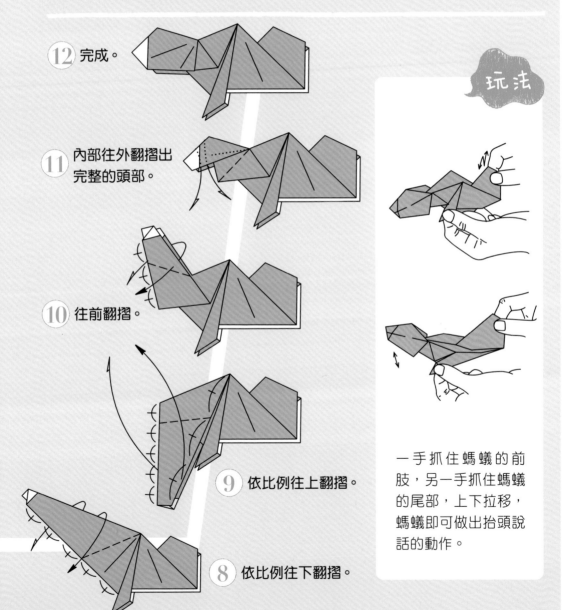

12 完成。

11 內部往外翻摺出完整的頭部。

10 往前翻摺。

9 依比例往上翻摺。

8 依比例往下翻摺。

玩法

一手抓住螞蟻的前肢，另一手抓住螞蟻的尾部，上下拉移，螞蟻即可做出抬頭說話的動作。

蚱蜢

這款蚱蜢摺紙同樣經過特別設計，可利用輕敲尾端的方式，來呈現蚱蜢的跳躍動作。

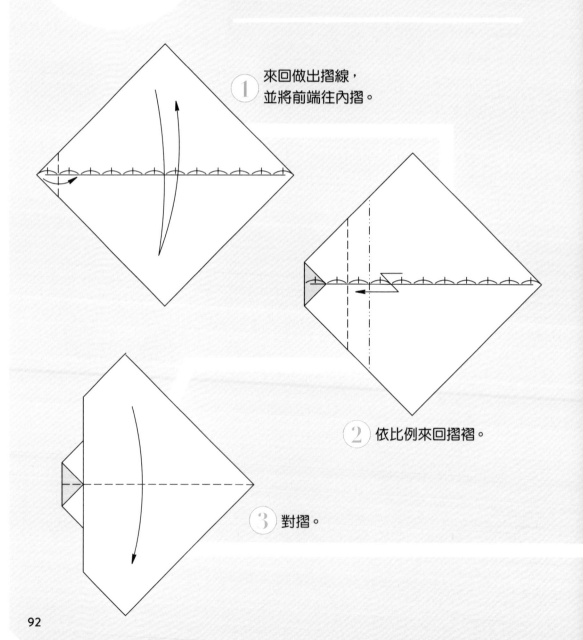

① 來回做出摺線，並將前端往內摺。

② 依比例來回摺褶。

③ 對摺。

這款蚱蜢摺紙尾部斜角的長度比身體的長度短上許多，當用指頭快速敲擊蚱蜢尾部時，會因「槓桿原理」的作用，使得蚱蜢的頭部乘以幾倍手指下壓的速度上移，進而產生翻滾、跳躍的動作。

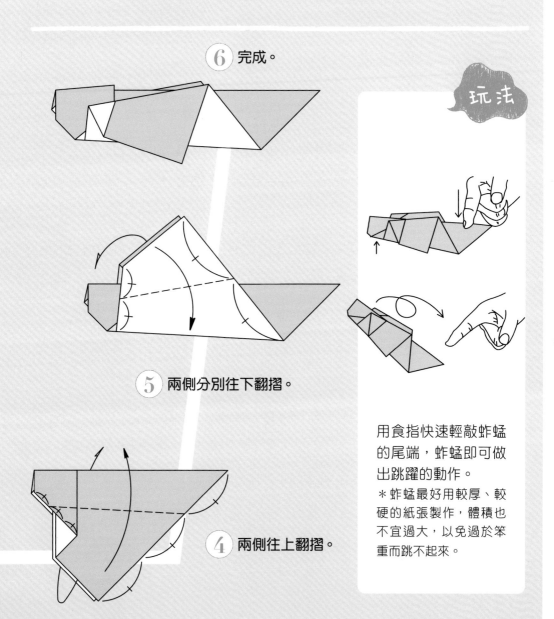

⑥ 完成。

玩法

⑤ 兩側分別往下翻摺。

④ 兩側往上翻摺。

用食指快速輕敲蚱蜢的尾端，蚱蜢即可做出跳躍的動作。
＊蚱蜢最好用較厚、較硬的紙張製作，體積也不宜過大，以免過於笨重而跳不起來。

12

鷸蚌相爭

　　冬天剛剛過去，海面上很快就聚集了成群的海鷗。海鷗們在來來去去的浪潮間，尋找著一切可以吃的東西。聒噪的海鷗叫聲，交織著海浪拍打海岸的聲音，讓人懷疑夏天好像提早到來了。

　　「好久沒有曬到這麼溫暖的陽光，真舒服。」很少上岸的老蚌一邊打開他的殼，一邊滿意的說著。

　　這時，岩石後飛來一隻鷸鳥，他見到眼前有這麼一個肥美的老蚌，忍不住吞了吞口水。「天哪！這蚌肉真是又肥又大呀！」

　　鷸鳥見老蚌毫無防備的攤開殼，哪裡還忍得住，他速度飛快的飛向老蚌，伸出尖尖的長嘴巴，準備享受一頓蚌肉大餐。「哈哈，我找到午餐啦！」

　　警覺的老蚌一發現不對，馬上把殼閉了起來，夾住了鷸鳥的長嘴巴。

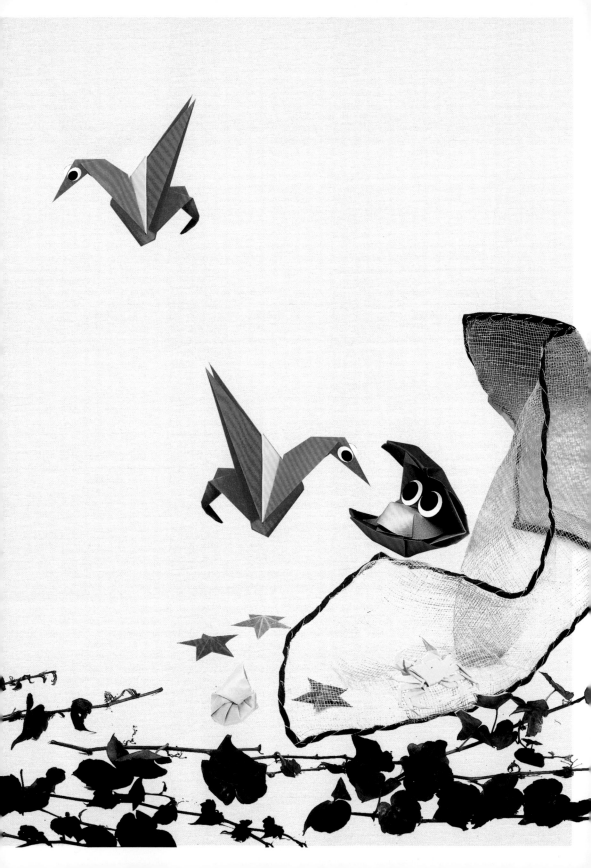

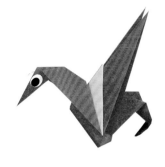

「我一定要吃掉你！」鷸鳥更加用力的將嘴往蚌殼裡伸。

「我一定要夾死你！」老蚌說什麼都不肯鬆開，緊緊的夾住鷸鳥的嘴。

眼看太陽越來越大，鷸鳥和老蚌都快被曬昏了，但是誰都不願主動退讓。

海鷗們原本還興致勃勃的在一旁看戲，但是看到鷸鳥和老蚌動也不動的僵持著，到最後也覺得膩了，大家便各自跑去覓食，再也不理會鷸鳥和老蚌。

鷸鳥和老蚌就這樣僵持了一整天，到了傍晚，天空布滿燦爛的彩霞時，一個漁翁來到海邊，他見到這一動也不動的鷸鳥和老蚌，輕鬆的一撒網，就把鷸鳥和老蚌都捉起來了。「嘿！嘿！我的運氣真好！平時機伶得不得了的鷸鳥，還有十分難捕的老蚌，今天竟然都被我抓到了。哈！哈！真是太好了！」

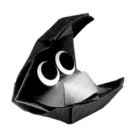

在一旁聒噪爭食的海鷗，看到鷸鳥和老蚌雙雙被捉，不禁都沉默了下來。只是沒過多久，海鷗又本性難移的繼續聒噪了。

小故事
大啟示

和別人起爭執時，要是堅持一定要爭到贏，往往會傷
了自己也傷了別人，落得兩個人都沒好處的下場。

我的想法

蚌

這款摺紙和狐狸頭部拉張合閉原理相同，只要用兩手控制，就能讓蚌殼做出張合的動作。

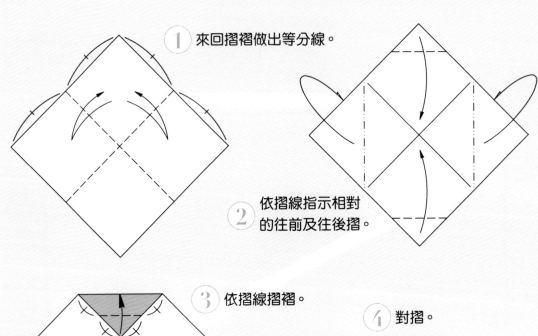

① 來回摺褶做出等分線。

② 依摺線指示相對的往前及往後摺。

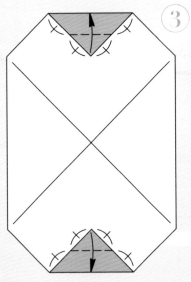

③ 依摺線摺褶。

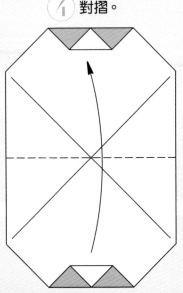

④ 對摺。

池塘裡的蚌是靠著兩側的貝柱收放來作蚌殼的張合，摺紙的蚌殼因為沒有貝柱，便改以雙手拉動兩側，利用機械連動的原理，讓蚌殼做出張合的動作。

玩法

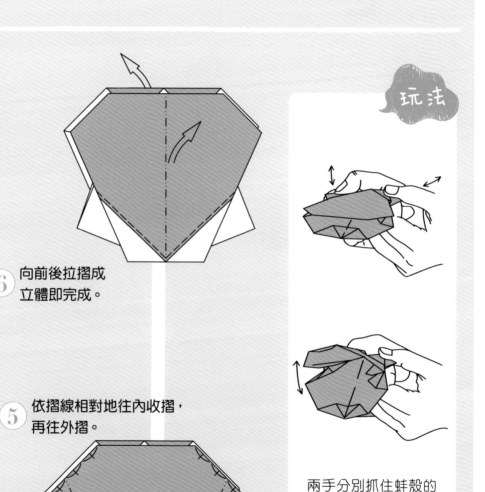

⑥ 向前後拉摺成立體即完成。

⑤ 依摺線相對地往內收摺，再往外摺。

兩手分別抓住蚌殼的兩側基部左右張合，蚌殼即可做出張開、閉合的動作。

鷸鳥

這款鷸鳥摺紙的翅膀預留有指孔,只要用手指控制就能產生連動,做出啄食動作。

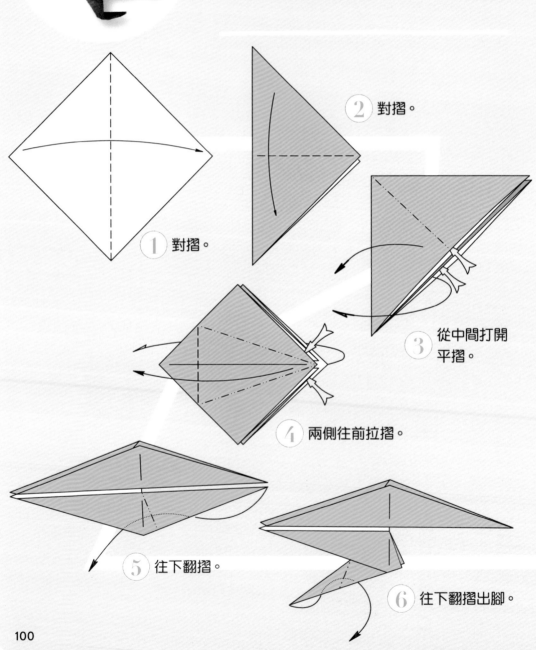

① 對摺。

② 對摺。

③ 從中間打開平摺。

④ 兩側往前拉摺。

⑤ 往下翻摺。

⑥ 往下翻摺出腳。

機械連動中，以小動作帶動大動作最令人驚奇，就如腳踏車的小齒輪連動了直徑大上數倍的輪胎一樣。而這款鷸鳥的作品中，只要上下移動翅膀上預留的指孔，即可帶動頭部做出超過九十度以上的動作，只要稍加練習，就能讓它像真鷸鳥一般啄食或整理羽毛。

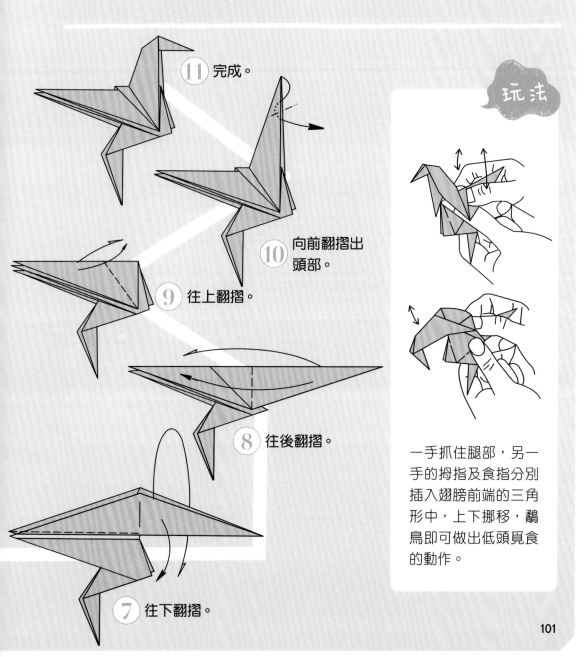

⑪ 完成。

玩法

⑩ 向前翻摺出頭部。

⑨ 往上翻摺。

⑧ 往後翻摺。

⑦ 往下翻摺。

一手抓住腿部，另一手的拇指及食指分別插入翅膀前端的三角形中，上下挪移，鷸鳥即可做出低頭覓食的動作。

13

狐假虎威

・・・

「老虎來囉！快跑哦！」狐狸高聲叫喊著。

小白兔一聽，嚇得連剛採收的胡蘿蔔都不要了，急忙逃跑，但是還沒跑遠，就聽見狐狸大笑說：「哈哈！真好騙！跟你開個小玩笑，你就嚇成這樣，你的膽子也太小了吧！」

小白兔氣得想開口罵狐狸，卻見到狐狸身後出現一個大黑影，仔細一看，那竟然是真的老虎，小白兔嚇得立刻拔腿狂奔，一刻也不敢停留。

光顧著嘲笑小白兔的狐狸，完全沒注意到身後的老虎，結果當然就是被老虎抓住了。狐狸被抓後，不但沒有露出驚慌的神色，反倒裝做一副高傲的模樣指著老虎，大聲警告：「虎大哥！我警告你呀！你可千萬不能吃我啊！」

「咦？為什麼啊？」老虎聽到狐狸信心滿滿的語調，非常好奇。

103

狐狸見老虎上當了，便裝出一副神祕兮兮的表情，做了個手勢，要老虎靠過來聽他說話：「我可是上天派來的、專門管理你們這些動物的使者喔！」

　　老虎半信半疑：「上天派來的使者？怎麼可能？我才不信！」

　　「你不相信嗎？要不然你跟我到森林裡去巡視一下，只要看看動物們的表情就知道啦！」說完，狐狸便帶著老虎往森林走去。

　　「天啊！快！快！快！快逃啊！」

　　「老天爺，救命呀！快逃啊！」

　　迎面而來的動物一看到狐狸背後的老虎，都非常害怕，大家趕緊躲了起來，深怕會被老虎吃掉。

　　老虎看到大家都紛紛躲避，以為狐狸真的是上帝派來的使者，便放了狐狸，說：「上天的使者呀！對不起呀！要是我有冒犯您的地方！請您一定要原諒我！」

　　「哼！以後少來煩我就好啦！」狐狸假裝高傲的慢慢走開，原本七上八下的心，總算放了下來。

　　狐狸保住一命後，想到老虎被自己騙得團團轉，也忍不住偷笑了起來。

小故事
大啟示

看事情不能只看表面，必須仔細觀察，冷靜判斷，才不會受騙、上當，還落得被人嘲笑的下場。

✏️ 我的想法

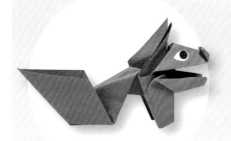

狐狸 🖤 4

這款狐狸摺紙設計重點在於嘴巴會動，讓狐狸看起來就像是會說話一樣。

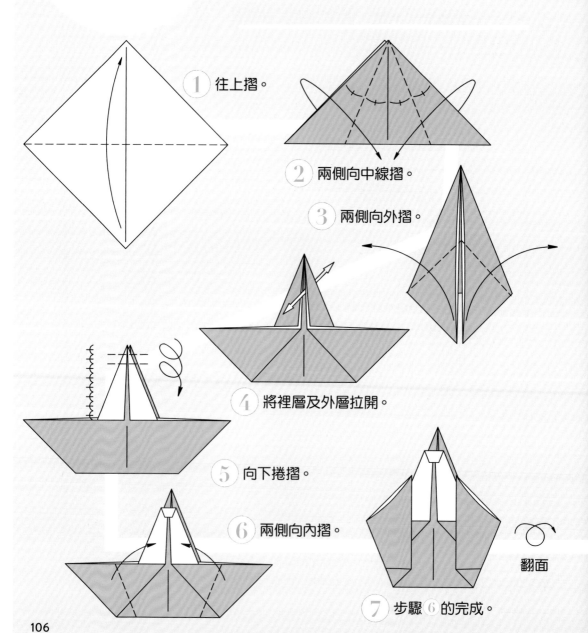

1 往上摺。

2 兩側向中線摺。

3 兩側向外摺。

4 將裡層及外層拉開。

5 向下捲摺。

6 兩側向內摺。

翻面

7 步驟 6 的完成。

故事中的狐狸很會說話，為了凸顯這個部分，特別設計這款能藉由前肢的張合，改變角度，讓狐狸嘴巴一張一合，彷彿能說話一般。

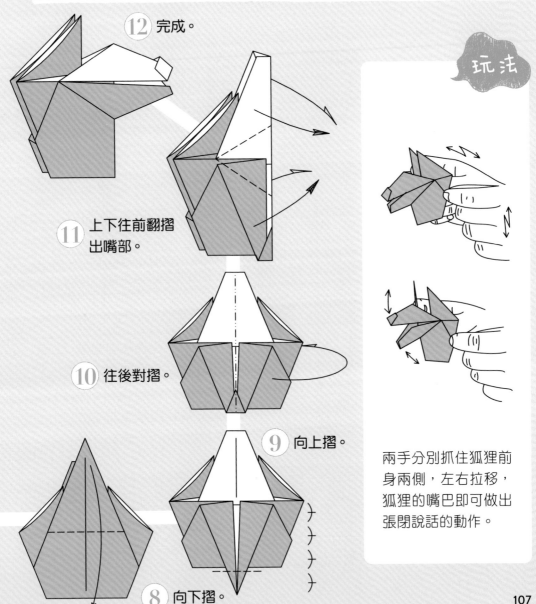

⑫ 完成。

⑪ 上下往前翻摺出嘴部。

⑩ 往後對摺。

⑨ 向上摺。

⑧ 向下摺。

玩法

兩手分別抓住狐狸前身兩側，左右拉移，狐狸的嘴巴即可做出張閉說話的動作。

老虎

這款老虎摺紙是以抬頭嘯吼為設計重點，並以來回摺褶的方式來呈現老虎身上的斑紋。

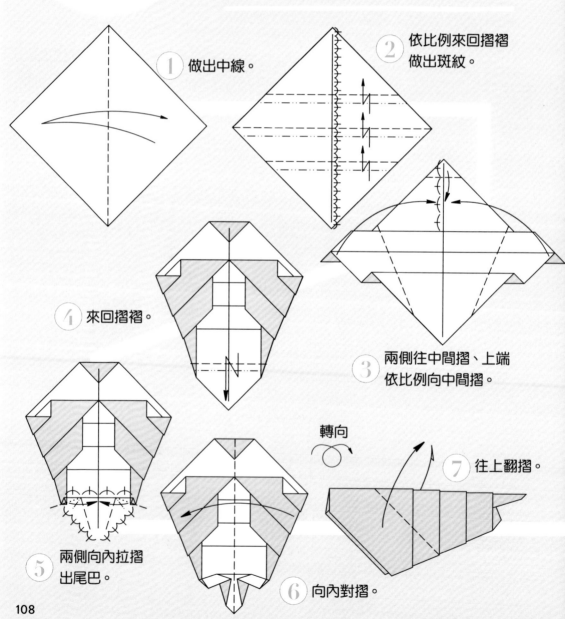

① 做出中線。

② 依比例來回摺褶做出斑紋。

③ 兩側往中間摺、上端依比例向中間摺。

④ 來回摺褶。

⑤ 兩側向內拉摺出尾巴。

⑥ 向內對摺。

轉向

⑦ 往上翻摺。

虎嘯山林，令人生畏，抬頭嘯吼成了老虎的招牌動作。本款老虎摺紙藉由拉動背部來變更兩頰角度，進而連動頭部，讓老虎的頭部上揚，呈現出類似抬頭瞭望或嘯吼的動作。

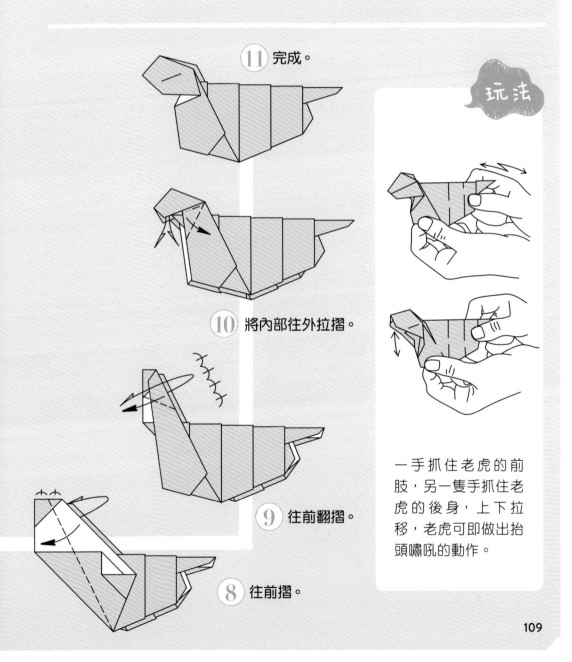

⑪ 完成。

玩法

⑩ 將內部往外拉摺。

⑨ 往前翻摺。

⑧ 往前摺。

一手抓住老虎的前肢，另一隻手抓住老虎的後身，上下拉移，老虎可即做出抬頭嘯吼的動作。

14

企鵝與鯨魚

這天下午，小企鵝跟著企鵝老師，正在海邊學習捕魚技巧時，突然聽到一陣哭泣的聲音。「嗚……媽媽……」

小企鵝們都好奇的抬頭四處張望，想找到聲音的來源。「是誰呀？怎麼回事？是誰在哭呀？」

企鵝老師和小企鵝們循著聲音來到了碎冰灘的另一邊，發現了正在哭泣的小鯨魚。

企鵝老師溫柔的問：「小鯨魚，你為什麼在這裡哭呢？」

小鯨魚聽了企鵝老師的話，停止了哭泣，說：「我自己偷跑來海灘玩，可是水太淺，我游不回去了。現在，我也不知道該怎麼辦才好！嗚……」說完，小鯨魚又張開大嘴，傷心的哭了起來。

「讓我們來幫你吧！」

「對呀！我們可以試試看呀！」

說著，小企鵝一起推著小鯨魚，想將他推回海裡，但是

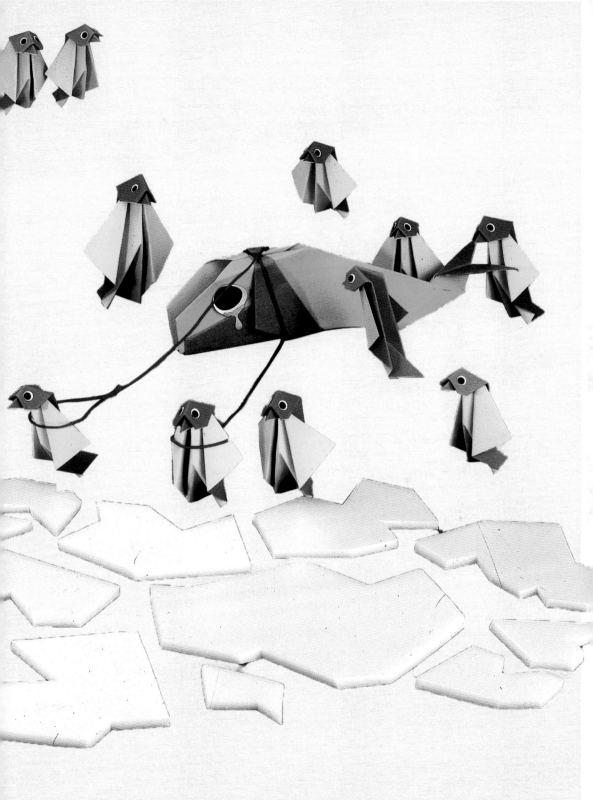

推了半天，小鯨魚還是留在原地，連動都沒動，這也讓小企鵝們有些沮喪。

幸好企鵝老師找來了一條繩子，綁在小鯨魚身上。然後，有些小企鵝使勁的拉著繩子，有些則用力推著小鯨魚。

「嘿咻！加油！再用力！快動了，加油！」

「好呀！萬歲！」

「終於成功了！」

在企鵝們的努力下，小鯨魚終於回到大海深處，企鵝們都歡呼起來。

「再見囉！小鯨魚！下次要小心點哦！」一隻小企鵝邊說邊擦著頭頂冒出的汗珠。

小鯨魚揉揉發紅的眼圈，回過頭來：「謝謝企鵝老師！謝謝各位小企鵝！你們真是我的救命恩人！我永遠不會忘記大家的救命之恩！」

小企鵝們一字排開，熱情的揮舞著小手：「別客氣！小鯨魚！好好保重喲！」

雖然累壞了，小企鵝們心中都充滿了喜悅。這時候，正在附近排練隊形的孔雀魚和小丑魚群，都開心的鼓舞著雙鰭，像是在為小企鵝鼓掌呢！

遇到危險時，光哭泣是沒有用的，就近找可信任的人尋求幫助，才是有效的解決方法。幫助別人，雖無法得到實質上的報酬，卻能獲得滿滿的喜悅。

✏️ 我的想法

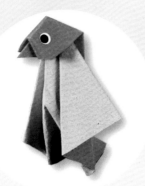

企鵝

這款摺紙和小狗抬頭的原理相同，拉動企鵝尾巴時能產生頭部連動，做出類似叫喊的動作。

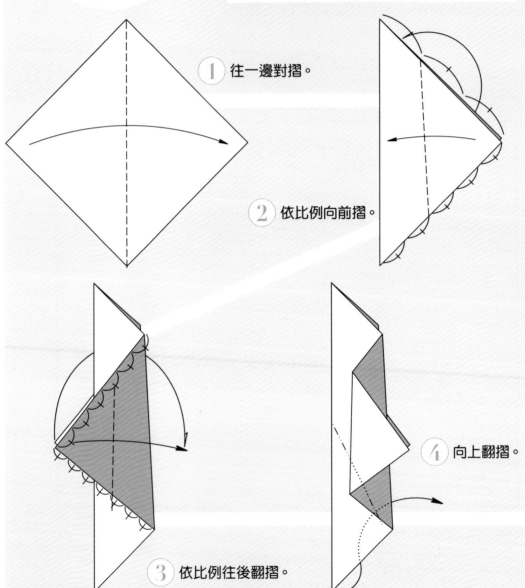

1 往一邊對摺。

2 依比例向前摺。

3 依比例往後翻摺。

4 向上翻摺。

原理 機械連動　　　♥ 現象 抬頭

利用改變軸點的角度、位置，進而帶動企鵝頭部後端的角度，使企鵝做出抬頭呼叫同伴的動作。

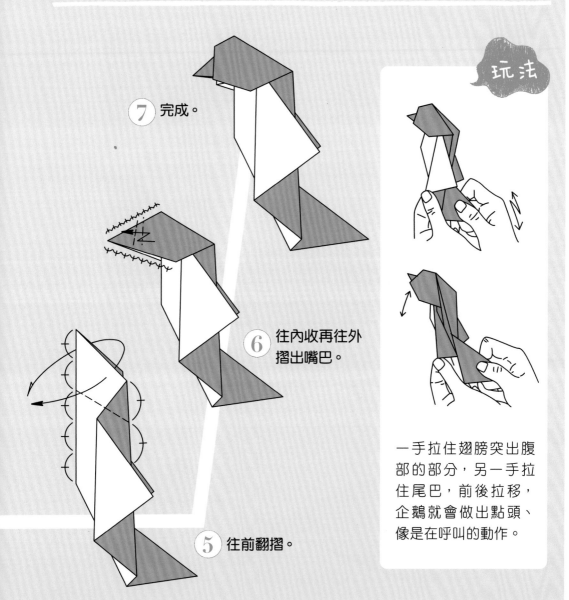

⑦ 完成。

⑥ 往內收再往外摺出嘴巴。

⑤ 往前翻摺。

玩法

一手拉住翅膀突出腹部的部分，另一手拉住尾巴，前後拉移，企鵝就會做出點頭、像是在呼叫的動作。

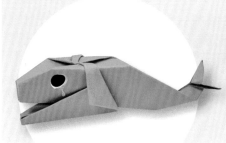

鯨魚

這款鯨魚的特色是嘴巴可以上下開合，做出類似大聲求救的動作。

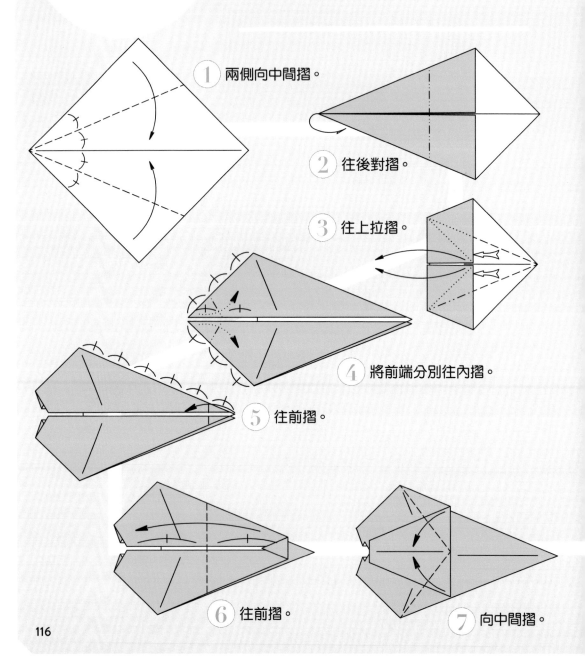

① 兩側向中間摺。

② 往後對摺。

③ 往上拉摺。

④ 將前端分別往內摺。

⑤ 往前摺。

⑥ 往前摺。

⑦ 向中間摺。

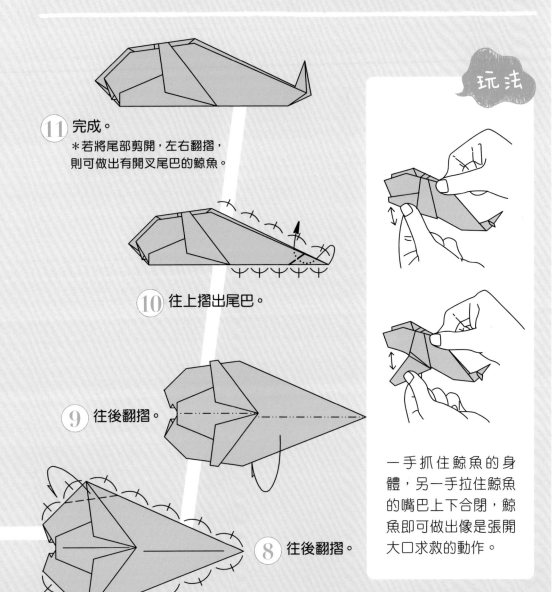

原理 機械連動　　**現象** 張嘴

故事中擱淺的鯨魚是用嘴巴呼救的，因此特地設計出這款可以張開大嘴的鯨魚，藉由雙手的拉開與合閉，就能做出類似鯨魚哭泣呼救的動作。

⑪ 完成。
＊若將尾部剪開，左右翻摺，
則可做出有開叉尾巴的鯨魚。

⑩ 往上摺出尾巴。

玩法

⑨ 往後翻摺。

⑧ 往後翻摺。

一手抓住鯨魚的身體，另一手拉住鯨魚的嘴巴上下合閉，鯨魚即可做出像是張開大口求救的動作。

15

大家一起來

 天才剛亮，公雞就中氣十足的大叫著：「天亮囉！天亮囉！」

 「嗯！我的動作得快一點！今天可是採收胡蘿蔔的大日子呢！」一聽到公雞的叫聲，兔子立刻起床，來到自己的胡蘿蔔田裡，拔起胡蘿蔔來。

 剛開始一切順利，但是拔了不少胡蘿蔔後，兔子突然遇到了困難。

 「奇怪？怎麼拔不起來呢？」兔子用盡全力，拔了好久，都沒能將眼前的胡蘿蔔拔起來。

 站在田埂上的公雞，見到兔子累得氣喘吁吁的模樣，也趕過來幫忙。「讓我來幫你吧！有繩子嗎？」

 兔子和公雞找來一條繩子綁住胡蘿蔔，一起用力往後拉。

「一、二、三！哎呀！」繩子竟然斷了，兔子和公雞也跌倒了，但胡蘿蔔還是好端端的留在原地。

「繩子斷了！怎麼辦呢？」

「喂！你們有沒有空？能不能來幫幫兔子的忙呀？」樹上的小鳥看到了，便呼喚豬寶寶和猴子也來幫忙。

「好啊！來來來！我們一起來幫忙吧！」這回他們找來更粗的繩子綁住胡蘿蔔。

「這麼粗應該可以吧？一、二、三！一、二、三！」大家用力的往後拉。

「哎喲喂呀！」忽然，所有的動物都跌得東倒西歪。

「哇！好棒哦！拔起來了！是個好大的胡蘿蔔啊！」大家忍不住開心的歡呼著。

「這麼大的胡蘿蔔，我還是第一次見到呢！」兔寶寶一邊擦著汗，一邊感謝大家的幫忙。

「就是呀！這個胡蘿蔔真是大呀！」公雞、小鳥、豬寶寶和猴子也都好奇的圍在這個超大的胡蘿蔔旁，左看看、右瞧瞧。

「這樣吧！後天晚上請來我家吃胡蘿蔔大餐，我要感謝大家的幫忙！」兔寶寶高興的宣布。

「太好了！謝謝！」在場的動物都高興的歡呼起來。

小故事
大啟示

一個人的力量雖然有限，但是集合眾人的力量，卻可以完成許多事情。願意幫助別人的人，往往也會獲得對方善意回應。

✏️ 我的想法

--
--
--
--
--
--
--
--
--
--

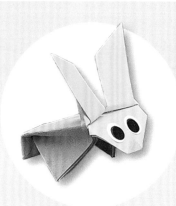

兔子 2

本款摺紙的設計重點是,利用紙張摺褶所產生的彈力,讓兔子做出彈跳的動作。

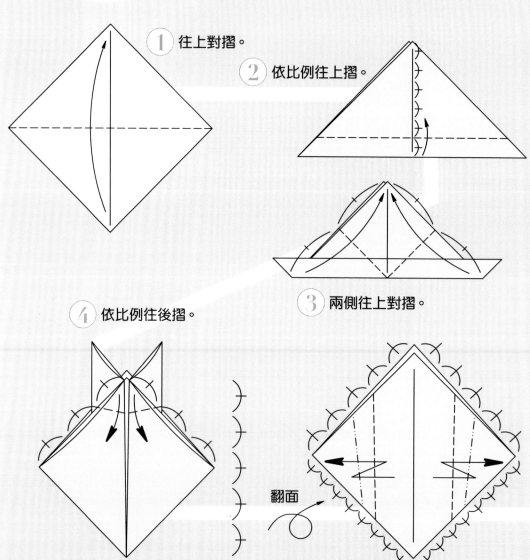

① 往上對摺。

② 依比例往上摺。

③ 兩側往上對摺。

④ 依比例往後摺。

翻面

⑤ 依比例做出兩側摺褶。

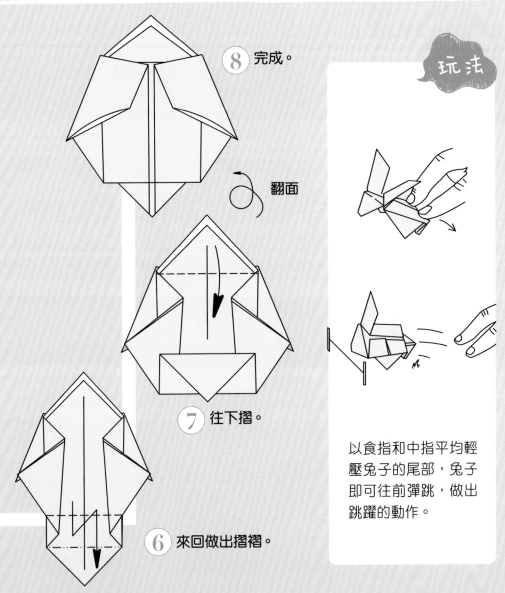

原理 彈力　　　現象 跳躍

利用彎曲或摺褶，便能輕易的將材料中的彈力釋放出來，只要稍加利用，便能使之產生作用，配合上造型的應用，便能創造出逗趣又好玩的作品。紙張摺褶後產生的彈力一經釋放，便產生跳躍的動作，只要加上主角特有的特徵，像是青蛙的大眼睛或兔子的長耳朵等，就能創造出屬於自己的摺紙動物了。

⑧ 完成。

翻面

玩法

⑦ 往下摺。

⑥ 來回做出摺褶。

以食指和中指平均輕壓兔子的尾部，兔子即可往前彈跳，做出跳躍的動作。

豬

這款豬摺紙的特色在於，利用搓揉位移的
原理，讓豬做出左右擺動的走路動作。

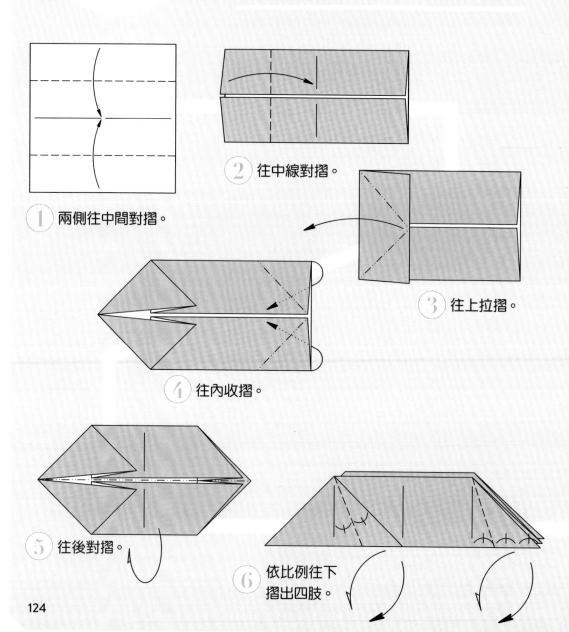

① 兩側往中間對摺。

② 往中線對摺。

③ 往上拉摺。

④ 往內收摺。

⑤ 往後對摺。

⑥ 依比例往下
摺出四肢。

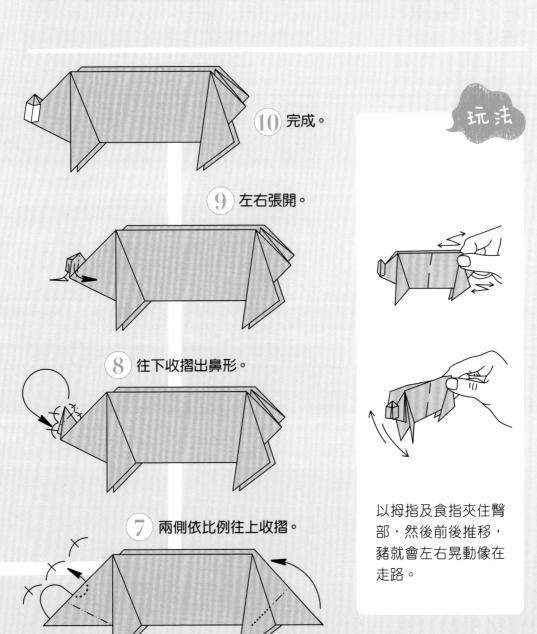

原理 機械連動　　現象 搖頭晃腦

搓揉紙張的兩側時，一側受到推擠，另一側則受到牽引，很自然的，紙的另一頭便會轉向受牽引的方向，反之則又轉頭位移，如此便能產生有趣的動作聯想，若加上該有的主角特徵，即可完成一件好玩的摺紙作品。

⑩ 完成。

⑨ 左右張開。

⑧ 往下收摺出鼻形。

⑦ 兩側依比例往上收摺。

玩法

以拇指及食指夾住臀部，然後前後推移，豬就會左右晃動像在走路。

125

猴子

本款猴子摺紙的設計重點在於，藉由身體
拉張帶動手部，讓猴子做出拍手等動作。

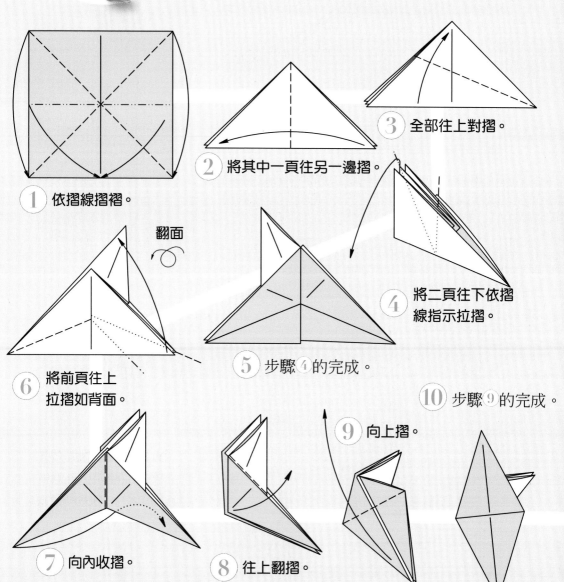

① 依摺線摺褶。

② 將其中一頁往另一邊摺。

③ 全部往上對摺。

④ 將二頁往下依摺線指示拉摺。

⑤ 步驟④的完成。

翻面

⑥ 將前頁往上拉摺如背面。

⑦ 向內收摺。

⑧ 往上翻摺。

⑨ 向上摺。

⑩ 步驟⑨的完成。

原理 機械連動　　　現象 拍手

這款雙手合掌的猴子摺紙，是特別為了這個故事而設計的，特色是可利用身體張合的連動關係，做出猴子拍手或合掌施力的動作。

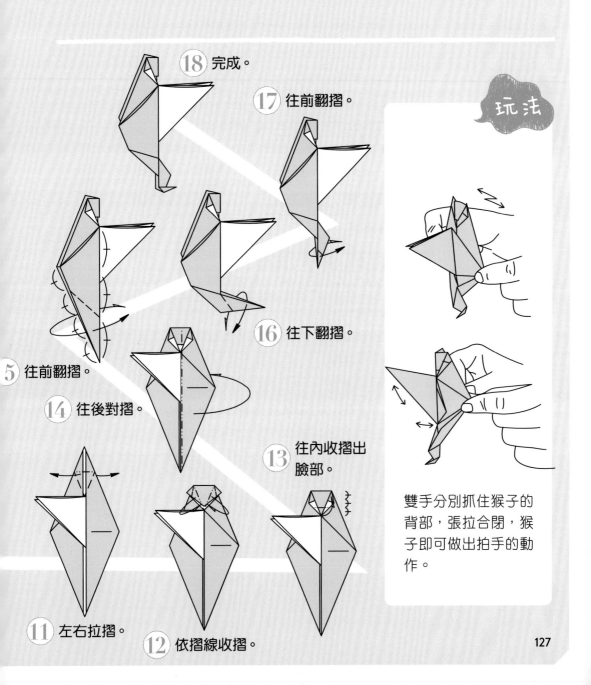

18 完成。

17 往前翻摺。

玩法

16 往下翻摺。

5 往前翻摺。

14 往後對摺。

13 往內收摺出臉部。

11 左右拉摺。

12 依摺線收摺。

雙手分別抓住猴子的背部，張拉合閉，猴子即可做出拍手的動作。

127

國家圖書館出版品預行編目資料

看寓言故事學摺紙/洪新富, 柯金樹, 趙民華合著. --
初版. -- 新北市：漢欣文化事業有限公司, 2023.11

128面；23x17公分. --(洪新富創意紙藝；1)

ISBN 978-957-686-885-6(平裝)

1.CST: 摺紙

972.1 112015175

洪新富創意紙藝 1

看寓言故事學摺紙

作　　者 / 洪新富・柯金樹・趙民華

總　編　輯 / 徐昱

封 面 設 計 / 陳麗娜

執 行 美 編 / 陳麗娜

執 行 編 輯 / 趙逸文

出 版 者 / **漢欣文化事業有限公司**

地　　址 / 新北市板橋區板新路206號3樓

電　　話 / 02-8953-9611

傳　　真 / 02-8952-4084

郵 撥 帳 號 / 05837599 漢欣文化事業有限公司

電 子 郵 件 / hsbooks01@gmail.com

初 版 一 刷 / 2023年11月